L'ART VÉNITIEN

ARCHITECTURE, SCULPTURE, PEINTURE

PAR

AUGUSTE BOULLIER

PARIS

E. DENTU, LIBRAIRE-ÉDITEUR

PALAIS-ROYAL, 17 ET 19 (GALERIE D'ORLÉANS)

—

1870

L'ART VÉNITIEN

2623

32841

DU MÊME AUTEUR :

Essai sur l'origine et la formation de l'État de l'Église, in-8. 5 fr.

Essai sur l'histoire de la civilisation en Italie, 2ᵉ édition, 2 vol. in-8. 10 fr.

Lettre aux Membres de la Société historique et archéologique du Forez, br. in-8. 1 fr.

L'Ile de Sardaigne, dialecte et chants populaires, 2ᵉ édition, refondue et corrigée, 1 vol. in-8 5 fr.

L'Ile de Sardaigne, description, histoire, statistique, mœurs, état social, 1 vol. in-8, avec carte. 5 fr.

Études de politique et d'histoire étrangères (Allemagne, Turquie, Italie), 1 vol. in-8, 1870 5 fr

Imprimerie générale de Ch. Lahure, rue de Fleurus, 9, à Paris.

L'ART VÉNITIEN

ARCHITECTURE, SCULPTURE, PEINTURE

PAR

AUGUSTE BOULLIER

PARIS

E. DENTU, LIBRAIRE-ÉDITEUR

PALAIS-ROYAL, 17 ET 19 (GALERIE D'ORLÉANS)

—

1870

Tous droits réservés

A MISS LAURA C. REDDEN

A NEW-YORK

Chère Miss, permettez-moi de vous dédier ce petit volume. Il vous rappellera un pays que nous avons admiré ensemble, que nous aimons tous deux, que vous aspirez à revoir, et que vous peignez en poëte, pendant que je me contente de l'étudier en critique.

<div style="text-align:right">A. BOULLIER.</div>

L'art vénitien a, dans l'histoire de l'art italien, une place distincte et une grande place. Dans l'*Étude* qu'on va lire, j'ai essayé d'en mettre en relief les caractères généraux, et j'ai tâché de montrer, sous les phases successives de son développement, l'unité de son génie. Cette Étude devait former le dernier chapitre d'une histoire politique de la République de Venise. Je la publie à part, après m'être convaincu qu'elle rentrerait mal dans le cadre pour lequel elle avait été préparée.

L'ART VÉNITIEN

L'ARCHITECTURE
LA SCULPTURE, LA PEINTURE

Reportons nous à deux mille ans en arrière. Les bancs de sable qui bordent la côte occidentale du golfe Adriatique, sont les uns encore déserts, les autres habités par de rares pêcheurs. Rien ne fait prévoir quelle sera leur destinée. Cependant le flot des invasions barbares, y jette tout d'un coup un peuple de fugitifs. Ils ne trouvent d'abord au milieu de ces marécages, qu'un abri sûr. Ils n'y trouvent ni eau potable, ni matériaux de construction, ni terrain solide pour bâtir. Mais ils ont apporté avec eux l'énergie qui leur a fait braver l'exil pour rester indépen-

dants, les idées et les instruments de la civilisation romaine. Ils triompheront de tout. Ils affermiront le sol mouvant de leur nouvelle patrie, ils en relieront entre eux les îlots épars, ils traceront un lit régulier aux canaux qui les sillonnent, ils transformeront peu à peu leurs maisons de bois en maisons de pierre. Pêcheurs, marchands de sel, navigateurs, après avoir vécu, ils s'enrichiront par le commerce. Ils visiteront d'abord les villes voisines du littoral sur de petites barques; puis peu à peu, ils agrandiront leurs navires, ils dépasseront les côtes de l'Italie, ils fréquenteront la Dalmatie, la Grèce, la Syrie, l'Égypte, ils franchiront la Méditerranée, ils pénétreront dans la mer Noire, dans l'Océan, dans la mer du Nord, ils deviendront les intermédiaires du commerce entre l'Orient et l'Occident. Protégés, puis protecteurs des empereurs Grecs, ils se gouverneront toujours eux-mêmes. Au milieu des révolutions qui agitent l'Europe, ils échapperont à tous les jougs, ils resteront indépendants et libres, ils n'emprunteront à personne, ni leurs lois, ni leur constitution, et ils fonderont la république la plus stable de l'Italie, l'un des États les plus prospères, les plus puissants, les plus glorieux de l'Europe.

Leur situation, leur destinée, leur origine, expliquent quel sera leur art.

Longtemps soumis à la domination de Rome, ils ont conservé un fond de traditions, de croyances, d'habitudes romaines. Le plan général de leurs constructions restera romain. Mais ce plan même se modifiera sous l'influence des lieux. Les grands arbres, la pierre, le marbre sont loin. La terre incessamment battue par les flots, exposée à toutes les convulsions des éléments, fuit pour ainsi dire sous les pas de l'homme qui veut en prendre possession. Ils subiront le joug de ces nécessités locales, et ils se conformeront en bâtissant, à la nature du terrain et des matériaux dont ils disposent. Devenus insulaires, avec la vie nouvelle qu'ils mènent dans leur nouvelle patrie, ils prendront des goûts nouveaux. Comme ils sont inexpugnables au fond de leurs lagunes, et qu'ils n'ont à se défendre ni contre les invasions qui désolent les villes du continent, ni contre la féodalité qui les opprime ; comme ils sont protégés par un gouvernement fort, et qu'ils n'ont à craindre ni les émeutes populaires, ni les assauts des factions, ils ne s'enfermeront pas dans des châteaux forts et dans des maisons bastionnées ; ils élèveront de somptueuses demeures ouverte

à toutes les caresses de la brise et à toutes les splendeurs de leur soleil, où ils ne rechercheront que les commodités, l'élégance et le luxe de la vie. Ils ont un ciel, une mer admirables, mais la terre où ils sont venus s'échouer est triste et nue ; elle n'offre pas aux yeux de paysages enchanteurs, elle n'a pas de source murmurante, pas de grandes forêts sombres, pas de montagnes étagées pour encadrer l'horizon. Ce que la nature leur a refusé, ils se le donneront eux-mêmes, et ils se feront une ville si pleine d'éclat, de grâce, de grandeur, de beautés, que l'œil ébloui ne s'en pourra détacher. Le sentiment de l'art qui leur est naturel, se développera en même temps que leur puissance et leur liberté, et ils prodigueront l'or pour élever à la patrie dont ils ont fait la gloire, des monuments dignes d'elle. Ils demanderont des inspirations à tous les pays qu'ils visitent ou qu'ils conquièrent. Ils feront des emprunts à l'Orient comme à l'Occident, mais en restant eux-mêmes. Le génie byzantin et arabe, celui du moyen âge italien, celui de la renaissance, travailleront tour à tour à la splendeur de leur ville ; mais en s'y transplantant ils s'y transformeront, et de toutes leurs œuvres, il se dégagera une impression analogue, un ca-

ractère général qui sera le caractère même du génie vénitien. Tout dans ce site unique sera varié et pourtant tout y restera original; toutes les diversités s'y fondront dans une harmonieuse unité.

L'architecture à Venise ne sera à aucune époque lourde, massive et raide. Elle n'aura rien de hautain, de dominateur, de sombre, d'exalté, de terrible. Elle ne visera pas au sublime; elle ne suivra pas l'âme dans l'élan infini de ses mystiques ardeurs; elle n'escaladera pas le ciel avec les flèches aiguës de ses clochers gothiques, avec les voûtes surélevées de ses cathédrales; elle n'écrasera pas l'homme sous ses masses. Svelte et légère en ses proportions, ses lignes serpentines charmeront le regard, et, toujours avenante et sympathique, elle brillera surtout par l'éclat et la grâce. La sculpture s'y distinguera surtout par l'élégance. La peinture y prendra l'homme par tous les sens. Elle lui montrera la vie sous son image la plus séduisante, comme un vrai paradis païen peuplé de belles femmes éclatantes de jeunesse et naïvement voluptueuses. Elle n'atteindra pas à l'héroïsme; elle ne saura pas faire rayonner la divinité du front de ses madones ou de ses christs. Mais elle offrira la

plus splendide représentation des grandeurs, des fêtes et des gloires de la patrie, elle en retracera les fastes avec un éclat sans pareil, elle assurera à ses grands hommes une seconde immortalité, et elle sera pour la postérité, comme elle aura été pour les contemporains, le plus séduisant, le plus magique des spectacles.

I

Traversons en hâte les faubourgs de Venise. Tout y est vieux. La vie s'en est peu à peu retirée. Les gondoles y sont rares, les églises fermées. Les palais merveilleux veufs de leurs hôtes opulents n'abritent plus dans leurs ruines que de pauvres nécessiteux. Les murs lézardés suintent la misère; les portes entr'ouvertes ne montrent plus que des chambres tristes, nues, dégradées. La décadence est partout.

Allons droit au cœur de la ville. Là le passé revit tout entier dans sa splendeur. Arrêtons nous à l'extrémité de la place Saint-Marc, aux

premières lueurs de l'aube ou aux derniers reflets du couchant, au pied des palais qui l'encadrent. La basilique est dans le fond. Ses coupoles s'argentent sur un ciel d'un bleu pâle. L'or et les mosaïques étincellent au fronton de ses porches. Ses clochetons aigus qui rappellent les minarets, se profilent dans une molle lumière. Les colonnes, les piliers qui décorent sa façade, les marbres qui la couvrent fondent leurs nuances variées dans une douce harmonie. L'impression que nous ressentons est puissante mais singulière. Nous sommes à la fois étonnés et ravis. Saint-Marc nous paraît aussi étrange que beau. C'est que nous le voyons en hommes du Nord, en Français du dix-neuvième siècle. Pour le bien juger, il faut le replacer dans un cadre aujourd'hui disparu. Prenons la Venise du quinzième siècle. Ressuscitons-la, telle que nous la montrent les tableaux du temps, avec ses maisons de couleur éclatante, ses palais couverts de fresques ou revêtus de marbre, ses patriciens, son clergé, ses marchands, ses voyageurs, les Orientaux en costumes éclatants, les guerriers couverts de leurs armures qui chevauchent dans ses ruelles étroites[1]. Saint-Marc

1. Voyez les costumes de Vecellio.

reprendra dans cet ensemble sa place harmonique, et il ne se distinguera que par sa splendeur des monuments qui l'entourent. Dans nos sociétés, dans nos pays, où tout est gris, terne, effacé, où le ciel est pâle, où les habits sont de sombre couleur uniforme, où la gravure remplace dans les plus beaux livres l'éclat des miniatures, où le ton des édifices ne cesse d'être criard qu'en devenant sale, nous sommes mal préparés à goûter une architecture dont un des mérites principaux est l'harmonie et la disposition des surfaces colorées. Nous ne comprenons plus un homme serré dans un pourpoint de velours, drapé dans un manteau couvert de broderies, portant au côté sur des hauts-de-chausses en satin, une dague ciselée par Cellini [1]. Il nous faut de même un effort pour comprendre l'architecture colorée. Notre esprit, nos yeux n'y sont plus faits. Et cependant, quel est l'homme qui se plaçant à distance, de façon à embrasser d'un seul coup d'œil l'église de Saint-Marc et à n'en voir que

1. Tous ceux qui suivent, ne fût-ce que de loin, le mouvement de l'art contemporain, connaissent les tableaux de M. Leys. Ces tableaux si remarquables nous montrent combien il est difficile de reproduire, je ne dis pas même l'esprit, mais l'aspect extérieur d'une société depuis longtemps disparue.

l'ensemble, ne demeure ébloui, ne laisse échapper un mot, un cri d'admiration ?

Cette architecture, dit-on, n'a rien de religieux. Depuis que les religions précises ont moins d'empire sur les hommes et ont été plus ou moins remplacées par une religiosité vague, on attribue volontiers aux édifices, un caractère religieux qu'on ne trouve plus dans les âmes, et la mode est venue de prétendre que le gothique est l'art chrétien par excellence. Le gothique ne représente pourtant qu'une époque et un des côtés du christianisme, le christianisme sombre, mystique, exalté du moyen âge et des germains. Il n'a existé, comme art vivant, que pendant trois siècles sur dix-huit. Car les pâles copies qu'on en essaye aujourd'hui ne sont pas de l'art. Elles ne sont qu'une résurrection factice où se manifestent à la fois l'impuissance créatrice et la lésinerie besoigneuse de notre époque. Le gothique n'est pas, par essence, plus religieux que le bysantin, le roman ou le classique. A l'époque où il a fleuri, il a été employé indifféremment dans toute espèce de constructions, les châteaux forts, les palais, les maisons, les hôtels de ville aussi bien que les églises. On n'a songé a en faire le type de l'art chrétien que lorsque la naïveté de la foi

a disparu, et qu'on a vu dans les temples autre chose que Dieu. N'est-ce pas Montaigne, ce sceptique charmant, qui le premier a signalé l'impression qui se dégage de la « vastité sombre de nos cathédrales? » Le sentiment religieux est avant tout dans les cœurs, et il est tel oratoire de château, telle cellule de moine, telle cabane de paysan, qui ont été témoins dans leurs quelques pieds carrés, dans leur isolement sans horizon, dans leur nudité sans poésie, d'élans dont l'ardeur, de renoncements dont l'héroïsme, de sacrifices dont le dévouement, n'ont jamais été dépassés. Ce n'est point à dire, que certaines formes de l'art ne s'harmonisent pas mieux avec tels ou tels sentiments. Mais les sentiments qu'a fait naître le christianisme ont varié suivant les pays et les races. Le christianisme n'a jamais été compris de même, surtout chez le peuple, en Angleterre, en Italie, en France. Quoi d'étonnant que les édifices qui lui ont été consacrés, aient été inspirés par un goût différent, chez ces nations diverses? Ils ont été différents pour deux raisons: la première et la principale, c'est que ces nations n'entendent pas l'art de même; la seconde, c'est qu'elles n'entendent pas de même la même religion.

Saint Marc nous montre ce qu'était à Venise le sentiment religieux. C'est l'Orient avec son éclat et ses pompes. C'est à l'instar des rois mages, l'hommage fait au Seigneur par de riches marchands, de ce qu'ils ont de plus précieux. C'est, dans le style où ils bâtissent leurs maisons et leurs palais, le monument le plus splendide de leur cité. Ils y réunissent tout ce qui peut rappeler ses triomphes et ses gloires. Ils en font l'œuvre nationale par excellence, la personnification, sacrée aux yeux du peuple, de la patrie et de ses destinées. Car Venise est peut-être, dans les temps modernes, le seul État qui ait identifié, avec un monument, la fatalité de sa grandeur. Rome avait son Capitole; Venise eut Saint-Marc.

Le mot de patrie n'éveillait point au moyen âge les mêmes idées qu'aujourd'hui ; mais le sentiment patriotique n'existait pas moins, et pour s'appliquer à un plus étroit territoire, il n'avait que plus de vivacité. On aimait d'un amour plus ardent, plus intime, plus personnel, une patrie qui n'était qu'une ville. Tous les citoyens participaient pour ainsi dire directement aux droits et aux gloires de la cité. L'état n'était pas pour eux perdu dans un lointain nuageux ou dans un vague mystère. Il s'incarnait dans un nom, dans

une famille, dans un ensemble de magistratures. Aussi les sacrifices qu'on faisait pour lui, étaient-ils plus fréquents et semblaient-ils plus faciles. Chacun mettait son honneur à contribuer à l'embellissement de sa ville natale. On se réduisait volontiers à une vie simple et sans luxe, pour élever à la gloire de la nation et au culte du saint protecteur, un temple comme Saint-Marc. Et ce temple à l'ombre duquel on vivait, où, dans les deuils et les joies de la famille et de la cité, on se rassemblait pour prier ou pour délibérer, on jouissait de sa somptuosité comme d'un luxe et avec un orgueil personnel.

On sent tout cela dans Saint-Marc. Venise s'y retrouve tout entière, avec ses instincts artistiques, son amour de la magnificence et des pompes, son génie gai, ouvert, serein, héroïquement ferme.

A l'intérieur de l'église, tout semble combiné pour parler aux yeux par les couleurs, pour parler à l'âme par les yeux. Tout resplendit. La lumière ne vient pas du dehors, elle semble jaillir du fond d'or des mosaïques et elle enveloppe tout l'édifice du reflet de ses rayons fauves. Dans les absides, dans les coupoles, les figures des saints planent dans leur gloire au-dessus des fidèles, en-

tourées et comme vêtues d'un jour fantastique, atmosphère naturelle de ces êtres au-dessus du réel. Les marbres eux-mêmes qui couvrent les parois et qui forment le pavé, ont des teintes sombres qui s'harmonisent avec la couleur des voûtes, et au milieu des richesses partout prodiguées, l'œil étant flatté partout sans être absorbé nulle part, l'impression, la pensée chrétienne se font jour.

Les mosaïques des parois retracent en traits splendides que retenait la mémoire du peuple, et distribués dans cet ordre symbolique qui avait au moyen âge tant de charmes pour son esprit[1], les dogmes, les maximes, les espérances dont lui parlait le prêtre au pied des autels, l'histoire du Dieu qu'il adorait, la légende des saints préférés qu'il avait coutume d'invoquer. En l'absence de livres, elles tenaient alors à la foule ignorante le seul langage qui fut à sa portée. En même temps qu'un enseignement quotidien, elles étaient la décoration la mieux appropriée à l'architecture de l'église. Car si le gothique, dans sa nudité sévère, peut se suffire à lui-même en laissant parler toute seule la grandeur de ses proportions,

1. Dante, *la Commedia*.

le style byzantin a besoin d'éclairer du rayonnement des couleurs, ses voûtes un peu écrasées, ses piliers un peu lourds.

Au premier abord, tous les styles, tous les temps semblent réunis à la fois dans Saint-Marc : l'arc arabe, le plein cintre, les clochetons en ogive, les chevaux de bronze du bas empire, les sculptures en marbre, les portes ciselées et les mosaïques du onzième au quatorzième siècle, de grossières statues en porphyre de la décadence byzantine, des chapiteaux, des colonnes antiques. Mais toutes ces désharmonies, tous ces éléments empruntés à des pays, à des siècles divers viennent se fondre dans une harmonie supérieure, dans l'unité de l'impression générale et du plan primitif.

Ce plan est complétement original. Il n'est emprunté ni à Saint-Vitale de Ravenne, ni à Sainte-Sophie de Constantinople. Les éléments byzantins et les éléments romains y entrent en quelque sorte dans une mesure égale. L'existence des trois nefs longitudinales, la subdivision des bras de croix en trois nefs latérales sont des éléments romains; l'égalité de longueur des bras de croix et de la nef principale, les coupoles sont des éléments byzantins.

La construction de Saint-Marc a commencé vraisemblablement dans la seconde moitié du onzième siècle. Elle a duré plusieurs centaines d'années. Cette date, cette longue durée expliquent le mélange des matériaux et des styles qu'on y rencontre, les empreintes des temps divers, qui y ont inscrit pour ainsi dire année par année leur caractère. Elles laissent incertaine la nationalité de son architecte. On a longtemps supposé qu'il devait venir d'Orient ; mais c'est une supposition qui ne s'appuie sur aucune preuve, et dans le silence des chroniques l'opinion contraire paraît plus vraisemblable. Il n'y a pas de raison pour que Saint-Marc n'ait pas été conçu et bâti par un Vénitien. Sous le rapport technique, pour les dispositions des colonnes et la forme des arcs, il ne diffère pas beaucoup des monuments contemporains, qu'on trouve dans la même région. A tout prendre, son plan a plus d'analogie avec celui des églises italiennes, qu'avec le plus grand nombre des églises de Constantinople et de Morée, et on ne saurait prétendre que la décadence de l'empire grec ait dû être plus féconde en heureuses inspirations que la jeunesse déjà florissante de l'Italie [1].

1. Voyez Mothes, *Geschichte der Baukunst in Venedig*,

Venise ne se personnifie pas toute dans sa célèbre basilique. A côté, est un autre monument où se sont faites les destinées de la République, c'est le palais des Doges. Ce palais frappe par sa grandeur et sa majesté. Il était digne de servir de siége à un gouvernement à la fois sévère et hardi, qui alliait l'audace des conceptions et l'enthousiasme patriotique aux froids calculs de la raison d'État. Il réunit l'élégance à la force. Son grand escalier placé en dehors, dans la cour, lui compose une splendide entrée, et permettait à la Seigneurie, lorsqu'elle sortait pour se présenter sur la place, de déployer sur les degrés le faste de son brillant cortége. Les vastes portiques ouverts au rez-de-chaussée et au premier étage semblent faits exprès pour laisser au peuple un libre accès et pour permettre sous leurs arceaux les promenades et les rencontres des magistrats qui s'entretenaient familièrement des affaires avant d'aller au conseil. Avec le trèfle de leurs ogives, leurs piliers sveltes, et leurs chapiteaux sculptés, ils donnent à l'édifice une grâce et une élégance incomparable. L'étage

Leipzig, 2 vol. in-8. Ruskin, *The stones of Venice*, London, 3 vol. in-4°. Cicognara, *Storia della scultura*, 3 vol. in-f°; et Selvatico, *Storia estetico-critica delle arti*, 2 vol. in-8.

supérieur dont ils portent tout entier le poids, est très-élevé et semble un peu lourd pour ces grêles appuis. Il est revêtu de marbres blancs et rouges, qui par leur alternance en corrigent la nudité et en diminuent la pesanteur. Avec les fenêtres larges, mais rares qui l'éclairent, il représente bien la solidité d'une aristocratie qui n'aime point à communiquer avec le dehors, qui agit plus qu'elle ne parle, qui enveloppe de mystères ses délibérations et ses actes, qui écrase les citoyens de sa puissance, en même temps qu'elle soutient l'État par sa sagesse. Un seul mais large balcon s'ouvre sur la place. Il suffit pour faire connaître à la cité les décisions de ses maîtres. Les gracieux créneaux inoffensifs qui couronnent la façade et qui rappellent ceux de la mosquée de Touloun au Caire, beaucoup de détails et d'ornements donnent quelque chose d'arabe à l'édifice, dont l'ensemble est comme la destinée de Venise, un heureux mélange du génie de l'Orient et de celui de l'Occident.

A côté de Saint-Marc et du palais Ducal qui sont comme le type de son architecture religieuse et civile, on trouve à Venise une foule de monuments qui en diffèrent beaucoup et qui ont chacun leur caractère particulier, mais qui mal-

gré leur différence gardent entre eux un air de parenté et un caractère commun; car ils sont les produits successifs de la même inspiration et du même art, l'art vénitien.

L'art vénitien est profondément original; il n'en est pas moins à toutes les époques une sorte de fusion et de mélange entre l'art occidental et l'art oriental, penchant tantôt vers l'un, tantôt vers l'autre. L'influence occidentale est dominante jusqu'au neuvième siècle. Du neuvième au quinzième, l'influence orientale l'emporte, non sans avoir à lutter contre l'invasion du gothique, et à partir du seizième siècle, Venise rentre dans le grand courant européen où elle perd de jour en jour davantage son originalité.

Quand les Vénitiens s'établissent dans leurs îles, ils y portent les traditions romaines et l'art romain. Leur architecture est d'abord exclusivement romaine. Plus tard, lorsque leurs relations commerciales avec l'Orient s'étendent et se multiplient, ils en rapportent le style byzantin d'abord, puis le style arabe qu'ils combinent et mélangent en des mesures diverses et qu'ils approprient à la nature de leur sol et aux besoins de leur société. Le style byzantin est une dérivation du romain et n'en diffère pas d'abord. A l'origine

on construisait à Constantinople comme à Rome. Cependant peu à peu les différences apparurent. Le climat, les habitudes, le contact avec des peuples nouveaux exercèrent une influence décisive. On ne resta pas fidèle aux types consacrés par l'usage dans la vieille Italie. En Italie, on avait pris pour modèle d'église, l'ancienne basilique à trois ou cinq nefs séparées par des colonnes, vaste bâtiment rectangulaire terminé par une abside semi-circulaire. Puis peu à peu, pour rappeler le symbole par excellence du Christianisme, pour donner plus d'ampleur à l'édifice et y ménager plus de portes et d'autels, on avait coupé les nefs latéralement, en les prolongeant de chaque côté de façon à figurer une croix. A Constantinople, on ne resta pas fidèle à ce plan. Au lieu d'une croix latine, on fit ce qu'on appelle une croix grecque, c'est-à-dire une croix dont les quatre parties sont égales. Aux quatre côtés d'un carré destiné à recevoir l'autel et à servir de sanctuaire, on plaça un carré de grandeur égale. Le carré central fut couvert d'une voûte ou d'une coupole, et les autres, de coupoles et de demi-coupoles. Cette disposition était justifiée par la difficulté de se procurer en Orient de grands arbres, qui pussent former les poutres du toit

dans de vastes édifices. Elle avait pour conséquence la suppression des frontons dans les façades et par suite la modification des façades elles-mêmes. Ce n'était pas là, du reste, une conception nouvelle éclose subitement à Byzance, une forme originale trouvée par les architectes gréco-romains. Elle était employée déjà depuis longtemps dans les thermes en Italie, dans des monuments très-divers chez les Persans [1]. En même temps que les dimensions devinrent plus vastes dans l'art byzantin, le luxe et la magnificence s'y développèrent. L'ornementation devint plus riche, moins délicate, moins sobre, moins correcte. L'art byzantin fut imité dans la haute Italie, notamment à Ravenne, comme l'art italien avait été imité à Byzance. Les Vénitiens lui empruntèrent l'usage des voûtes, des coupoles, des demi-coupoles, la forme des colonnes et des chapiteaux. Ils conservèrent les procédés, les appareils romains et restèrent presque toujours fidèles à la forme basilicale, adoptant ainsi une combinaison qui est loin d'être sans défaut. Car la coupole est faite pour les églises à croix grecque. Dans les églises à croix latine, elle n'occupe pas la partie

1. Les empereurs grecs firent plusieurs fois venir à Constantinople des architectes de Perse.

centrale et culminante; on ne peut pas en embrasser le développement de tous les points de l'édifice et elle perd aux yeux des spectateurs une partie de son imposante majesté.

A Venise, les édifices byzantins sont bâtis avec deux espèces de matériaux, ceux qui forment la maçonnerie proprement dite et ceux qui servent de placage.

Comme il n'y avait pas de pierres, qu'il fallait aller les chercher loin, à grands frais, avec beaucoup de peine sur de petits navires, on se servit de préférence de la brique, et on n'eut recours aux autres matériaux plus lointains et plus coûteux que pour l'ornementation. Employant les pierres pour l'ornementation, au lieu de les prendre brutes, simples, grossières, on les choisit rares, précieuses, déjà taillées, on ne se contenta plus d'en acheter avec l'or du commerce, on en rapporta comme trophées de chaque pays conquis, de chaque ville soumise, et les murs des édifices devinrent comme le registre éclatant des gloires nationales.

On disposa les pierres symétriquement, harmonieusement, suivant leur nature et leur couleur, et le sentiment de ces dispositions harmoniques prenant aux yeux du peuple une grande

importance, l'architecture même en fut modifiée. On ne fit plus les édifices aussi vastes à cause de la difficulté d'avoir assez de matériaux précieux pour les recouvrir, ou de combiner avec ces matériaux une disposition harmonique sur des surfaces trop étendues. Étant moins grands, les édifices eurent besoin de moins de membres. Les colonnes par conséquent devinrent un ornement autant qu'un soutien : dès lors, on y rechercha moins la force et la grandeur que l'éclat et la couleur, et même, lorsqu'on eut besoin de les avoir fortes, on les voulut en marbres précieux, venus d'Afrique ou d'Asie, et d'une seule pièce. Une grande partie de l'art consista dans la manière de combiner les effets du jaspe, de la serpentine, de l'albâtre veiné, du vert antique, du rouge de Vérone, et en faveur de la beauté de l'effet, on oublia aisément l'inutilité de l'ornement. On rechercha la variété, parce qu'elle est dans l'ornementation colorée un précieux élément de beauté, et parce qu'il est souvent difficile de se procurer des matériaux riches et rares en assez grande quantité pour arriver à une symétrie parfaite. Les mosaïques furent employées de préférence pour la décoration des édifices. La sculpture n'eut plus qu'un rôle secondaire. Elle

fut employée avec ménagement, et se montra sobre dans ses reliefs et ses attitudes pour ne pas détourner l'œil des surfaces colorées où il devait trouver son plaisir. Au lieu de se développer isolément et de poursuivre librement la réalisation du beau, elle se subordonna à l'effet architectural, et n'atteignit ainsi qu'à un mérite relatif dans l'ensemble dont elle était inséparable. Les chapiteaux byzantins de Saint-Marc, si élégants, si variés dans leurs motifs, si pleins d'imagination et de caprice, sont presque tous d'un symbolisme un peu lourd, et si on les détache du monument à l'harmonie duquel ils concourent si puissamment, ils ne sont plus que de vulgaires morceaux de sculpture [1].

En même temps que l'influence byzantine Ve-

1. Ruskin dit avec raison, tome II, p. 92 : « Dans cette architecture (d'incrustation), l'édifice entier doit être considéré moins comme un temple où l'on va prier que comme un vaste missel enluminé, relié en albâtre au lieu d'être relié en parchemin, enrichi de piliers de porphyre au lieu de pierres précieuses et écrit en dehors et en dedans en lettres d'or. »

« The whole edifice is to be regarded less as a temple wherein to pray, than as itself a book of common prayer, a vast illuminated missal bound with alabaster instead of parchment, studded with porphyry pillars, instead of jewels and written within and without in litters of enamel and gold. »

(*The stones of Venice*, by John Ruskin. London, 1851-53, 3 vol. in-4°.)

nise subit profondément l'influence arabe. Depuis l'an mil et même plus tôt, elle était devenue l'intermédiaire du commerce entre l'Europe, l'Asie et l'Afrique. Elle avait des consuls au Caire, à Damiette, à Tyr, à Alexandrie. Elle entretenait avec ces pays des rapports fréquents; elle échangeait avec eux des marchandises : elle rapporta de chez eux le goût de leur architecture.

L'architecture arabe a deux périodes. Dans la première, elle est caractérisée par l'arc en fer à cheval et par les minarets, fines aiguilles placées aux angles des mosquées. Dans la seconde période, elle adopte l'arc aigu, mais un arc aigu différent de celui qui a été employé en Occident, et que nous appelons en France ogive, un arc aigu qui, au lieu de se modeler sur le triangle équilatéral, se compose de lignes serpentines tour à tour concaves et convexes. On trouve déjà des exemples de cette sorte d'arc dans les monuments élevés par les kalifes arabes, par exemple dans les mosquées d'Amrou, d'El Azhar, d'Ebn Touloun. Il est exclusivement employé dans les monuments arabes de l'Espagne. Il a peut-être été rapporté de l'Inde, mais il n'a point été emprunté à l'Europe; car il était

depuis longtemps employé en Orient, alors que l'Europe ne connaissait encore que le plein cintre, les styles roman et byzantin. Il ne caractérise pas seul l'architecture arabe. A l'époque de son plein épanouissement, c'est surtout à ses fines dentelures, à ses capricieux entre-croisements de lignes, à son ornementation fantastique que cette architecture doit sa séduction. De même que l'architecture byzantine, qui lui a peut-être emprunté cette inspiration, elle revêt ses édifices de marbres dont elle assortit harmonieusement les couleurs ; elle borde de légères colonnettes l'angle des palais, et elle divise leurs étages par de minces corniches, qui ressemblent à des cordes tressées.

L'influence de l'architecture arabe est visible partout à Venise. L'arc en fer à cheval existe dans une multitude de palais, et l'on trouve déjà l'arc infléchi aux lignes serpentines dans deux archivoltes, et dans deux portes de la façade de Saint-Marc, qui déroutent toutes les idées classiques. Il est d'abord fort simple et un peu raide en ses contours ; mais peu à peu il s'allonge, il s'assouplit, il s'ornemente, il devient vénitien. En se mêlant au style byzantin, le style arabe produit ces monuments et ces palais auxquels

leurs fenêtres gracieusement encadrées, leurs façades recouvertes de marbres, leurs chapiteaux bizarrement fouillés, leurs balcons découpés à jour donnent un charme infini[1]. C'est peut-être l'époque la plus brillante pour l'architecture à Venise, celle dans laquelle elle revêt le caractère le plus marqué d'individualité, celle qui fait surtout aux yeux de l'artiste et du voyageur sa profonde et saisissante originalité.

En même temps que le style arabe se répand à Venise, et s'y modifie, le style ogival y pénètre. Il est apporté du continent italien par Nicolas Pisano et devient le type dominant dans certaines églises, Santa Maria Gloriosa, San Giovani e Paolo, Santa Maria dell' Orto, San Stefano. Mais dès le premier jour, ce style fait des concessions aux traditions, aux habitudes locales. Il conserve les procédés byzantins. Il ne substitue pas dans les palais les voûtes aux toits plats. Il ne reste pas pur. Il s'altère et se mélange à son tour au style arabe. Leur alliance donne naissance à l'admirable palais Ducal, et après lui à beaucoup d'autres, à la Cà d'Oro, au palais Foscari, au palais Giovanelli.

1. Palais Fasan, Cicogna, Contarini, etc. Voyez les ouvrages de Selvatico.

Il est curieux de voir successivement dans les palais vénitiens le fer à cheval byzantin s'élever, s'abaisser, s'élargir, s'évaser, se fondre dans l'arc arabe aux lignes serpentines, si varié de proportions, si souple, si harmonieux dans sa grâce, lequel par des transitions insensibles se rattache ensuite lui-même à l'arc aigu gothique plus austère, plus rigide en ses contours.

Dans les palais byzantins, la façade est ordinairement composée d'une série d'arcades à plein cintre, dont la grandeur va parfois en diminuant progressivement du centre aux extrémités. Dans cette série continue, un cintre plus large désigne l'entrée. Dans les palais gothiques, la façade est divisée pour les ouvertures en deux parties discontinues : la partie centrale où s'ouvre un portique, une vaste loggia, puis les parties latérales avec d'autres groupes d'ouvertures subordonnées et moins grandes. « Par exemple, dans « le palais byzantin, il y a au premier étage une « série continue de dix-huit à vingt fenêtres al- « lant d'une extrémité à l'autre de la façade. » Dans le palais gothique, il y a au centre une ouverture de quatre à cinq arcades, et de chaque côté de cette ouverture une ou deux fenêtres accouplées. Dans les deux styles, le système des

ouvertures est soumis à une harmonieuse pondération; mais dans le style gothique, cette pondération est beaucoup plus accentuée et plus visible à l'œil. Dans le palais byzantin, le chapiteau central des arcades est taillé avec plus de soin. Il est souvent d'une forme particulière et d'une pierre choisie. C'est le chapiteau qui prime les autres. Cette disposition se retrouve dans les premiers palais gothiques. Plus tard elle disparaît, et les chapiteaux sont ou tous différents ou tous semblables. Les palais byzantins ont des profils d'une finesse admirable. Dans les palais gothiques, les angles sont souvent ornés de corniches et de colonnades. Leurs balcons et leurs galeries, qui malheureusement ont presque partout disparu, sont composés de plaques évidées et sculptées et de balustrades surmontées d'un trèfle formant une sorte d'ouverture ogivale. Les palais byzantins sont en général revêtus de marbre. Dans les palais gothiques le marbre peu à peu disparaît. S'il est conservé dans le palais Ducal, qui est de style mixte, dans les autres palais il est remplacé ordinairement par des peintures. Ce ne sont pas encore les fresques, qui n'apparaissent que plus tard. Ce sont des dessins réguliers, des lignes géométriquement disposées.

Les couleurs les plus fréquemment en usage sont le rouge et le jaune; le vert et le bleu sont beaucoup plus rares. Les moulures sont relevées par des couleurs et les ornements sont dorés. Les armes sont peintes sur les façades.

Au quinzième siècle, l'étude des monuments grecs et romains amène une transformation de l'architecture. Le style qui prévaut alors à Venise prend le nom de style lombard, des *Lombardi* qui y déploient une éclatante supériorité. C'est un style original, issu de la combinaison nouvelle d'éléments anciens. A la rigueur on peut trouver à ce style bien des défauts; on peut lui reprocher le trop grand espacement des colonnes, la superposition des colonnes aux arcs ouverts, l'appui direct des arcs sur les colonnes. Mais il a tant de finesse dans ses profils, tant de variété dans ses plans, tant de grâces captivantes, des dispositions si bien appropriées à la destination des édifices, tant de richesse et d'éclat, qu'on est désarmé et ébloui. En même temps qu'au plein cintre et à l'imitation de l'antique, il revient aux traditions byzantines, et pour la décoration des palais il emploie tantôt de légères et gracieuses sculptures, tantôt des incrustations en marbre de couleurs variées. Ce style a produit à Venise un grand

nombre d'admirables monuments, le palais Vendramin, les Procuratie-Vecchie, qui semblent comme une série de loges ouvertes sur la place Saint-Marc, le Salvatore, la Scuola di San-Marco, la façade latérale du palais Ducal, Nostra-Donna de' Miracoli, la Casa Dario, la Casa Manzoni. Dans la disposition des plaques colorées, on peut y relever de loin en loin quelques fautes de goût. Les ronds, les carrés, auxquels il se complaît, ressemblent trop à des tableaux suspendus pour la montre; ce sont des décorations qui visent trop à l'effet et qui ne font pas assez corps avec l'édifice.

Telle est cette première renaissance du quinzième siècle, la plus brillante certainement et la plus féconde à Venise. C'est pour la république une époque privilégiée. C'est le moment où sa puissance arrive à son apogée. Son commerce embrasse le monde; ses relations s'étendent aux plus lointains rivages. Ses richesses sont immenses. Le luxe pénètre partout chez elle et l'art avec le luxe. Il n'y a pas d'ouvrier qui ne soit artiste. Il n'y a pas de détail d'ameublement qui ne soit un objet d'art. Les ustensiles les plus vulgaires prennent une forme élégante; la société se raffine de plus en plus, devient plus lettrée;

mais en même temps elle tend à devenir moins originale et moins énergique.

La Renaissance, dans l'art, n'a pas les mêmes caractères que dans la littérature.

L'amour de l'antiquité est si grand alors parmi les lettrés, l'admiration qu'ils montrent pour ses œuvres est si vive, qu'ils mettent pour ainsi dire toute leur ambition à les imiter. Il n'en est pas de même en architecture. L'imitation se borne aux détails. Les profils, les ornements cessent d'être arabes ou gothiques. Mais les églises n'adoptent pas la forme des temples antiques, des temples grecs ou du Panthéon ; elles conservent la forme basilicale. Les habitations particulières, avec des modifications dans les colonnes, dans les décorations, conservent les dispositions que les usages avaient imposées soit à leur distribution intérieure, soit à leur façade. En un mot, on s'inspire de l'antique plutôt qu'on ne l'imite.

Le plein cintre est généralement adopté. Cependant l'ogive n'est point pour cela complètement abandonnée, et on voit plus d'une fois s'allier, sans se confondre, dans une harmonie pleine de grâce, les formes du style gothique à celles du style classique. Tantôt ce sont des corniches et des chapiteaux tout étincelants de la ca-

pricieuse et riche ornementation du moyen âge dans des monuments vraiment romains de disposition comme le chœur de Santa-Maria de' Frari [1] ; tantôt c'est une porte encore ogivale soutenue par des colonnes imitées de l'antique comme à San-Giovanni e Paolo [2].

C'est que les formes, que revêt successivement l'art dans un pays, ne se montrent pas tout d'un coup dans leur plein épanouissement. Il y a transition progressive des unes aux autres, et souvent la transition est lente, marquée par des nuances insensibles. Il y a empiétement de l'une sur l'autre, mélange de l'une avec l'autre. Et de même qu'une forme d'art ne naît pas tout d'un coup, elle ne se transporte pas tout entière d'une seule pièce d'un pays dans un autre. Songe-t-on à l'imiter, à la reproduire, elle est toujours modifiée par les traditions, par les habitudes du pays dans lequel on la transplante, par les besoins des populations, par les procédés des ouvriers qui la mettent en œuvre.

Ce n'est pas sans résistance que les styles arabe et gothique à Venise cèdent la place à l'art de la Renaissance. Il y a entre les deux toute une pé-

1. 1490. — 2. 1475.

riode de transition et pour ainsi dire de désorganisation, dans laquelle les deux arts se mêlent dans des mesures diverses, et dans laquelle l'un pénètre l'autre pièce à pièce avant de s'y substituer.

Au seizième siècle, dans la seconde période de la Renaissance, l'architecture se rapproche de plus en plus de l'antique, et elle a encore à Venise un moment de floraison brillante. Il y a quelquefois un peu de sécheresse et de maigreur dans les monuments qu'elle élève. Mais des hommes de génie se rencontrent, Palladio, Sansovino[1], qui laissant à leur imagination un libre essor, s'inspirant des types anciens, sans s'y asservir, produisent des œuvres dignes de l'admiration de tous les temps. L'un toujours pur et savant dans ses proportions, plein d'élégance et de charme, toujours correct, parfois imposant mais un peu monotone; l'autre inégal, mais parfait dans quelques-unes de ses créations[2]. Après

1. A ces noms, il faudrait ajouter celui de San Michiele, à la fois ingénieur militaire et architecte, auquel est dû le magnifique palais Grimani, et celui d'Antonio da Ponte, le constructeur des prisons et du pont de Rialto.
2. L'ancienne bibliothèque n'est pas seulement le chef-d'œuvre de Sansovino, c'est un chef-d'œuvre. Elle a un portique de vingt et une arcades. Dorique au rez-de-chaussée,

eux, l'imagination se laisse entraîner aux plus téméraires hardiesses. La fantaisie se donne carrière. L'amour du nouveau amène l'abandon des règles, et la pompe des édifices, la somptuosité des décorations ne cachent pas la stérilité des créations. Sous l'accumulation des ornements, on sent l'indigence des idées et des plans. Les colonnes ne sont plus droites, on les tord en spirales. Les frontons sont brisés. Les façades se chargent d'une ornementation superflue, injustifiée, bizarre. La ligne droite est rejetée comme trop simple et trop uniforme. On voit affluer partout les volutes, les cartouches, les festons, les astragales. Cet art, que les Italiens appellent baroque, n'est pas mort comme celui qui résulte d'une froide et servile imitation; mais il manque d'harmonie et de correction. Il vise au grandiose sans jamais être grand; il est pompeux sans être riche, et sous sa somptuosité il n'y a que le vide.

Au milieu de tous ces changements de forme et de style, qui se succèdent de siècle en siècle,

elle est ionique au premier étage, avec des fenêtres cintrées dont les impostes sont des colonnes ioniques plus petites que les colonnes engagées. Les archivoltes sont ornées de belles figures sculptées. La frise est un peu lourde. La corniche est ornée de statues.

deux choses ne changent pas, la disposition des palais et la manière de bâtir, parce qu'elles sont les conséquences des habitudes sociales et de la nature du sol.

Dès l'origine, on cherche dans les palais de Venise le luxe et la commodité de la vie. On n'a pas besoin de se défendre soi-même. L'État est assez fort pour protéger tout le monde. On n'élève jamais comme à Florence des forteresses, des murailles crénelées pour se mettre à l'abri contre les surprises de l'ennemi, les révolutions de la rue, les coups de force des tyrans. La féodalité ne marque pas l'architecture de son empreinte. L'influence arabe reste non pas superficielle, mais extérieure; elle se borne aux ornements, à la décoration des façades. Contrairement aux maisons arabes, qui généralement sont simples, nues, austères, presque sans ouvertures au dehors, qui réservent pour l'intérieur toute leur élégance; dans les palais vénitiens, la façade a toujours une grande importance : les fenêtres sont nombreuses et le luxe a quelque chose de sociable.

Les nécessités du commerce et les plaisirs de la vie règlent seuls les dispositions adoptées à l'intérieur des palais, et qu'ils soient byzantins,

moresques, gothiques, lombards, classiques, baroques, ces dispositions changent peu.

Tous ont, au premier étage, une vaste salle, éclairée par un grand nombre de fenêtres très-larges, très-ornées : c'est la salle de réception, celle où les patriciens réunissent leur famille et donnent leurs fêtes. Au rez-de-chaussée, jusqu'à l'époque où l'aristocratie cesse de faire le commerce, ils ont de vastes magasins pour les marchandises.

Dans ceux qui sont antérieurs au seizième siècle, il y a toujours une cour, et l'escalier n'est pas couvert. Il reste quelques-uns de ces escaliers qui sont admirables.

Les fenêtres ont, surtout jusqu'à la fin du quinzième siècle, de larges balcons qui permettent de prendre l'air et le soleil, de jouir le soir de la fraîcheur de la brise. Les maisons ont presque toutes des terrasses sur leur toit. Les habitations des pauvres comme celles des riches ont des pavés en mosaïque vénitienne. Toutes empruntent à leur situation un charme indicible. En général le luxe est réservé pour les appartements publics. L'architecte concentre tous ses efforts, toute son attention, dans les façades, les vestibules, les escaliers, les salles de réception; les chambres à

coucher et les escaliers dérobés sont simples et parfois négligés.

Les procédés de construction se perfectionnent à Venise avec le temps, sans beaucoup se modifier. Ce n'y est point une chose facile que de construire un édifice, ou même une simple maison. L'enceinte du bâtiment déterminée, il faut d'abord mettre cette enceinte à l'abri des infiltrations. Pour cela, on l'entoure d'une ou plusieurs rangées de pieux reliés ensemble longitudinalement, et à l'intérieur de ces pieux, on élève une sorte de muraille d'argile impénétrable à l'eau. On creuse ensuite le terrain ainsi circonscrit. On le débarrasse des boues, on le dessèche, on y enfonce des pilotis. Il en faut ordinairement neuf par mètre carré. Chacun a de vingt à vingt-cinq centimètres de grosseur, de quatre à cinq mètres de longueur[1]. Entre les pieux, dans les espaces vides, on jette des pierres et du béton. Par-dessus, on dispose une assise de deux rangs de plateaux superposés, qu'on noie dans un lit de ciment. On a alors une base solide sur laquelle on

1. Pour soutenir le pont du Rialto, on a employé douze mille pieux d'environ trois mètres. Pour asseoir les fondations de l'église de la Salute, il a fallu 1 150 657 pieux de bois dur.

construit. C'est seulement au milieu du quinzième siècle que, de progrès en progrès, ce système compliqué de construction atteignit son point de perfection[1]. Mais, de tout temps, on avait apporté le plus grand soin à toutes les opérations de détail. Les statuts des corporations réglaient les dimensions des briques et des tuiles, l'époque à laquelle la terre devait être travaillée, la façon dont elle devait être cuite[2]. A partir du dix-septième siècle, on négligea plusieurs des conditions de construction essentielles sur ce sol factice, et les édifices postérieurs à cette époque sont beaucoup moins solides que ceux des époques précédentes[3].

Tels ont été les principales vicissitudes de l'architecture vénitienne, les formes, les éléments, les appareils qu'elle a successivement employés, les emprunts qu'elle a faits à l'Orient et à l'Occident, à l'art byzantin, à l'art arabe, à l'art gothique. Mais cette sèche analyse et ces courts aperçus ne peuvent donner l'idée de son originalité, de sa variété, de sa splendeur. Pour la bien comprendre

1. Sagredo, *Consorterie.*
2. *Venezia e le sue lagune,* tome I, 2ᵉ partie.
3. Aucune ville n'a conservé davantage d'édifices du quatorzième et du quinzième siècle.

et la goûter, il faut être devenu familier avec les rues, les canaux, les places de Venise ; avoir parcouru longtemps en tous sens cette ville unique et l'avoir ressuscitée souvent dans son imagination, telle qu'elle apparaît à différentes époques dans les estampes et dans les tableaux des Bellini, des Carpaccio, des Canaletti ; l'avoir dépouillée du faux jour sous lequel les romanciers et les poëtes nous l'ont montrée ; avoir au moins feuilleté ses historiens, ses chroniqueurs, ses diplomates. Il faut avoir médité sur la Piazzeta, à Saint-Marc, à San-Giovanni e Paolo, dans le palais des doges ; avoir pénétré dans les archives, fouillé l'arsenal, entrevu les prisons, considéré minutieusement un à un ses palais, dans le détail de leurs façades et de leur ornementation, les avoir groupés par époque, puis les avoir vus mille fois défiler devant soi, au hasard, dans le panorama rapide des courses en gondole. Alors, mais alors seulement, on comprendra l'âme qui est dans cette architecture, le génie dont elle est l'expression.

II

Astreinte à des règles sévères et enfermée dans d'étroites limites, la sculpture est de tous les arts celui qui subit le moins les variations du goût, les caprices de la mode et les influences locales. Aussi, tandis qu'en Italie les écoles de peinture se classent en plusieurs groupes principaux qu'il est impossible de confondre, la sculpture y compte plutôt des foyers divers que des écoles distinctes.

Venise, sous ce rapport, ne se sépare jamais complétement de Florence, et à plusieurs reprises elle lui demande des modèles et des maîtres.

A l'origine, elle ne trouve pas sur son sol, comme les Pisans et les Romains, des chefs-d'œuvre antiques pour la guider et l'inspirer. Elle imite les Byzantins, avec lesquels elle a de fréquents rapports. Mais bientôt sa jeunesse perce sous cette décadence; elle marche seule et à grands pas, et au treizième siècle on trouve chez elle des sculptures qui sont comme les pré-

mices d'une renaissance. Vers le milieu du quatorzième siècle, elle se tourne vers Pise et Sienne. C'est de cette époque que datent les statues placées sur l'architrave qui sépare à Saint-Marc la grande nef du chœur[1], et les remarquables chapiteaux du palais Ducal de Filippo Calendario.

Au quinzième et au seizième siècle, elle va encore s'inspirer en Toscane des œuvres admirables que produisent les Donatello et les Ghiberti. C'est le moment où sans atteindre à une complète originalité, elle est cependant le plus originale. Il ne manque alors à ses artistes, pour être plus connus, qu'un Vasari qui les prône, qui raconte leur vie et décrive leurs travaux. Ils seraient plus célèbres, s'ils avaient été plus célébrés, et l'histoire aurait plus de noms à citer à côté de ceux des Lombardi. La sculpture vénitienne à cette époque privilégiée, se distingue par sa simplicité élégante, sa grâce souple, sa dignité sans raideur. L'imagination s'y montre libre, sans jamais y être capricieuse. La richesse n'y nuit point à la distinction. La vie y abonde sans que le mouvement y soit exagéré.

1. Elles sont de Jacobello et de Pietro delle Massegne.

Le travail du ciseau y est parfait sans être jamais trop minutieux. Les artistes se prodiguent sans s'épuiser. Rien n'est au-dessus de leur génie; rien ne leur semble au-dessous de leur dignité. Ils fondent et cisèlent ces gigantesques candélabres si remarquables par l'abondance des détails et par l'unité de la composition, où semble avoir passé je ne sais quel souffle antique[1]. Ils mêlent avec une rare harmonie dans les bas-reliefs des tombeaux les souvenirs païens aux sentiments chrétiens[2]. Ils font rendre au bronze le feu, le tumulte, le désordre des batailles avec une hardiesse qui voile jusqu'aux incorrections[3]. Ils offrent à l'adoration des fidèles, des madones pleines encore d'une naïveté charmante, dans lesquelles, sous une chair admirablement rendue, l'expression morale transparaît avec éclat[4]. Ils ornent les églises et les palais[5] de corniches, de cordons, d'encadrements, de colonnes, de balustrades, de portiques, de galeries à jour, de festons légers, de floraisons délicates qui sont l'orgueil de leur façade et comme l'épanouis-

1. Riccio. — 2. Bas-reliefs du tombeau des Torriani.
3. Vittore Camelo.
4. Bas-reliefs de la porte de l'église des Frari.
5. La Madona de' miracoli. Le palais Vendramin, etc....

sement naturel de leur architecture. Ils dressent sur la place Saint-Marc des piédestaux dignes de porter le drapeau de la patrie[1]. Ils revêtent les chapelles et les autels de reliefs en marbre ou en bronze, où les scènes de l'Évangile et de la Bible, les figures des apôtres et des prophètes sont représentées avec autant de grandeur que de simplicité, dans un style plein tour à tour d'une grâce onctueuse et d'une majesté sévère. Ils élèvent aux morts illustres des tombeaux qui sont les vrais fastes de la République, et c'est là surtout à mes yeux qu'ils triomphent. Ils s'y inspirent de l'art grec, mais pour le faire revivre sans le copier; s'ils sont moins parfaits, ils sont aussi aimables; s'ils ont moins de sérénité, ils ont quelque chose de plus pénétrant, et de plus ému.

Dans la seconde moitié du seizième siècle, on trouve encore à Venise un grand nombre d'œuvres remarquables. Mais déjà l'originalité diminue et l'exécution devient moins parfaite. Michel-Ange, par la prééminence incontestée qu'il acquiert, provoque l'imitation dans toutes les branches de l'art, et cette imitation est funeste. Car ce grand artiste atteint à une telle

1. Leopardi.

hauteur, qu'il crée pour ainsi dire des œuvres au-dessus de la nature ; et ceux qui l'imitent sans avoir ni son génie, ni sa science consommée, n'arrivent qu'à produire des œuvres en dehors de la nature. A ce moment qu'on peut appeler la troisième époque de la sculpture vénitienne, c'est encore la Toscane qui lui donne l'impulsion et lui fournit des modèles. Sansovino, un artiste florentin chassé de Rome par les révolutions, vient s'établir à Venise et y passe une longue vie dans l'intimité du Titien et de l'Arétin. Plus remarquable comme architecte, il a cependant produit comme sculpteur de belles œuvres. Sa statue de Mars de l'escalier des Géants n'est point exempte d'incorrection et manque un peu de noblesse, mais elle est pleine de grandeur. Son saint Jean a une expression pénétrante. Dans sa statue de la Vierge, son ciseau a des grâces délicates et touchantes. Et sa porte de bronze de la sacristie de Saint-Marc, par son énergie, sa vigueur et sa composition, mérite tous les éloges. Mais déjà on peut y signaler quelques attitudes un peu maniérées, et les têtes qui en décorent l'encadrement accusent une tendance regrettable au naturalisme. Il sacrifiera de plus en plus à cette tendance et elle deviendra tout à fait domi-

nante dans ses bas-reliefs de Padoue. A côté de Sansovino, il faut nommer plusieurs de ses élèves, qui sont eux-mêmes des maîtres, Girolamo Campagna, Danese Cattaneo, Alessandro Vittoria. Cattaneo a montré de rares mérites dans quelques-unes de ses figures, mais son travail poursuivi avec une hâte fiévreuse, accuse souvent de regrettables négligences[1]. Vittoria est le plus éminent de tous. Son imagination est riche et son ciseau fécond ; original dans ses créations[2], son style est à la fois large et châtié, facile et précis ; il travaille le marbre avec une habileté rare. Toutefois, il incline déjà aux défauts qui caractériseront le siècle suivant. Il donne à ses statues une hardiesse d'attitude que la sculpture ne comporte pas ; car en cherchant à rendre le mouvement, elle n'arrive souvent qu'à le pétrifier. Au-dessous de ces artistes éminents, il y en a d'autres moins célèbres qui souvent atteignent à leur niveau. Les puits en bronze qui ornent la cour du palais ducal, plusieurs candélabres à Saint-Marc et à San Salvadore sont dignes des

1. Par exemple dans les hauts reliefs et les têtes de la Libreria et de la Zecca, recommandables d'ailleurs à tant de points de vue.
2. Cariatides de la bibliothèque Saint-Marc.

premières années du siècle et les statues colossales, les statuettes, les bas-reliefs, les travaux d'ornementation qui sont prodigués à l'intérieur et à l'extérieur des églises et des palais, quoique de valeur fort inégale, conservent tous un grand caractère. Cependant la négligence apparaît; on sacrifie trop aux effets d'ensemble. L'art tend déjà à devenir décoratif. La décadence commence.

Elle marche à grands pas à Venise au dix-septième siècle, comme dans tout le reste de l'Italie. On abandonne l'étude de la nature, on ne s'inspire plus de la sobriété des œuvres antiques. On cherche à donner au marbre une souplesse qu'il ne comporte pas. Ne sachant plus rendre les sentiments dans leur mesure exacte, on en exagère l'expression. On tâche de frapper fort, ne sachant plus frapper juste, et par là on est souvent conduit au faux. On renonce à la simplicité des lignes qui faisait des draperies un pur accessoire et on les tourmente, on les casse comme des cartons, on les applique sur les corps comme des linges mouillés. L'ingénieux remplace le vrai. Au lieu de grâce, il n'y a plus que de la manière. Tout vise à l'effet et tout trahit l'effort. On attache une importance de plus en plus

grande aux parties qui dans l'homme varient avec le temps ou sont secondaires, au lieu de les négliger pour mettre en lumière la partie principale, la vie physique et morale, celle qui constitue vraiment l'art, et par là on le diminue, on le rapetisse, on le rabaisse. On croit éblouir par la complication des ornements ; on ne réussit par cette complication, qu'à faire ressortir l'indigence de la pensée créatrice, l'insuffisance de l'inspiration.

Le génie qui naît dans des siècles de décadence ne fait souvent que la précipiter par les qualités personnelles qu'il mêle aux défauts de son temps. Bernini eut cette funeste influence. Inégal mais admirable dans quelques-unes des parties de l'art, il travaille le marbre avec une habileté rare et sait lui faire exprimer non-seulement la vie, mais les nuances les plus délicates et les plus fugitives du sentiment[1]. Mais cette habileté, cette recherche dans l'expression touchent au maniérisme. Ses imitateurs, et tous les sculpteurs de l'Italie l'imitent alors, y tombent en plein. A vrai dire, ils ne sont pas sans talent, mais ce sont des talents dévoyés. Ils cherchent à

1. Sainte Thérèse, sainte Bibiane à Rome.

faire de vastes tableaux en marbre. Au lieu de viser au beau et au grand, ils ne visent qu'au pittoresque. Ils s'attachent aux détails et aux accessoires. Ils imitent avec une perfection rare la transparence des voiles, la souplesse délicate des étoffes. Ils dédaignent les compositions simples. Ils ne comprennent plus l'harmonie des lignes, la pureté des contours, la dignité calme des attitudes. Ils ne représentent plus des hommes, mais des personnages, et ils donnent à ces personnages des expressions, des poses, des draperies, qui sentent le théâtre. Les têtes perdent tout caractère individuel. On abandonne de plus en plus la nature. Les tombeaux, sans s'éloigner dans leurs dispositions générales des types qui avaient été si admirablement réalisés au seizième siècle, prennent des proportions colossales, et le mauvais goût y entasse les ornements et les figures les plus bizarres, de hideux squelettes, des nègres et des esclaves, de gigantesques portefaix, des animaux fantastiques.

Au dix-huitième siècle, la décadence continue au milieu de l'alanguissement général et l'art dépourvu de pensées, se copiant et se recopiant sans cesse, semble perdu dans un servilisme banal et sans avenir, lorsque tout à coup un

homme apparaît qui ramène la sculpture à la vérité et provoque en Europe une féconde renaissance. Canova n'est point, comme l'a prétendu l'engouement contemporain, le rival heureux des Grecs. Il n'en a ni l'exquise simplicité ni la sérénité idéale. Il sacrifie souvent trop à la grâce et par là incline à la mollesse. Il a quelque chose d'un peu conventionnel dans les mouvements de ses statues. Toutefois quand on le compare à ses contemporains et à ses maîtres, quand on voit avec quelle énergie et quelle sûreté de vues, il a réagi contre leurs tendances sans tomber dans l'excès opposé, avec quel amour il a pris la nature pour guide, avec quel bonheur il a traduit parfois les mouvements intimes de l'âme, à quelle hauteur il s'est élevé dans quelques-unes de ses œuvres[1], combien il s'y est peu écarté de cette mesure si difficile à garder, qui est pour ainsi dire le sceau de la perfection et dont Raphaël est resté chez les modernes le type inimitable, on ne saurait sans injustice lui refuser le génie. Mais c'est un génie tout vénitien et dans l'art le plus impersonnel, la sculpture, il conserve le caractère qui a distingué depuis l'origine les productions

1. Par exemple ses statues des Papes à Saint-Pierre de Rome.

artistiques de son pays ; la grâce facile, souriante, voluptueusement émue.

III

Dans l'histoire de Venise, les événements, les progrès suivent un ordre si harmonique, un train si régulier, que le rôle des grands hommes y semble nul ; tout paraît être l'œuvre collective de l'aristocratie, la suite naturelle de la constitution politique. De même parmi les peintres vénitiens, il n'y a pas d'individualités isolées. Les grands maîtres ont des caractères particuliers qui ne permettent pas de les confondre entre eux, et qui conservent à chacun la royauté incontestée de son génie. Mais ils ont des traits communs si nombreux, que, dans aucune école, la parenté entre les individus n'est plus visible et le caractère général mieux marqué.

Les peintres, comme les poëtes, ont chacun leur génie propre. On peut établir entre eux une hiérarchie suivant la hauteur de ces génies di-

vers. Mais il ne faut pas leur appliquer pour les juger une commune mesure. Il ne faut pas leur demander les qualités qui ne sont pas dans leur nature. On ne les comprend, qu'en se mettant à leur point de vue.

La peinture de Raphaël est pour ainsi dire indépendante du temps et des lieux ; c'est la réalisation la plus sublime et la plus complète du beau idéal, la peinture la plus universelle qui existe. La peinture vénitienne, au contraire, a toujours quelque chose de local et de national. C'est pour Venise et c'est presque toujours Venise que peignent les Vénitiens. C'est de son génie qu'ils s'inspirent. Ils n'étudient pas l'antique, ils ne l'imitent pas. Quelle que soit l'époque dont ils s'occupent, quel que soit le sujet qu'ils traitent, ils ne voient, ils ne représentent, que les personnages, les costumes, les mœurs qu'ils ont sous les yeux.

Ce qu'ils peignent de préférence c'est la beauté, la grâce, la jeunesse, les joies faciles de la vie, les épaules et la poitrine nue des princesses et des courtisanes, les Vénus éclatantes, les empereurs triomphants, les Danaé qui vendent le plaisir même à Jupiter, les festins splendides, les concerts enchantés. Il n'y a jamais pour eux de

femmes trop souriantes, de chairs trop émues, d'étoffes trop riches, de bijoux trop brillants. Même dans les scènes religieuses, ce n'est point seulement à l'âme, c'est aussi aux yeux qu'ils s'efforcent de parler. C'est le dîner d'Emmaüs, ce sont les noces de Cana qu'ils représentent, plutôt que les Madeleines éplorées ou le Christ vengeur. Ils font du christianisme une mythologie gracieuse, au lieu d'en faire le poëme infini et la consolation mystérieuse des âmes tendres et des cœurs blessés. Dans les cènes où Vinci nous montre des types, qui sont comme une vision sacrée de l'Évangile, ils groupent de gracieux enfants, des pages espiègles, des esclaves noirs, des patriciennes en habits somptueux, des artistes, des musiciens, leurs maîtresses, leurs patrons, leurs amis. S'ils peignent la Nativité, ce n'est pas une étable ou une pauvre chambre nue, qu'ils donnent pour théâtre au divin mystère, mais un palais orné de colonnes et tendu de brocart. Ils prodiguent à la Vierge, comme à une reine, l'or, les joyaux, les couronnes, et sous ses pieds sèment des roses ou étendent les tapis de l'Orient. Ils ont l'imagination riante comme le peuple au milieu duquel ils vivent. Ils ne représentent jamais Venise plongée dans un brouillard sans soleil, les

lagunes battues par le vent ou fouettées par la pluie, les vagues sombres amoncelées, les rafales s'engouffrant dans les canaux, les palais, les églises enveloppées d'une morne teinte grise. Ils ne la montrent jamais que sous un aspect gai, en ses jours de fête ou de triomphe. Ils ne voient en elle, que la reine de l'Adriatique, la dominatrice des mers, et en l'asseyant sur les nues, en mettant dans ses mains les attributs de la toute-puissance, ils y ajoutent tout l'éclat de la beauté majestueuse et souveraine.

Leurs types de femmes sont de belles blondes aux larges épaules, à la poitrine forte, avec des chairs roses et fermes, des lèvres ardentes et parfois sensuelles, des yeux rayonnants, des fronts radieux, épanouies plutôt qu'adolescentes, heureuses, toutes prêtes à faire des heureux. Leurs figures d'hommes, presque toujours prises parmi les modèles qu'ils ont sous les yeux, sont parfois communes. Mais elles ont toujours ou une vigueur robuste ou une souplesse gracieuse. Elles sont vivantes.

Les peintres vénitiens, ont le don le plus rare, celui de communiquer la vie. Quelques-uns ont créé des figures qu'on n'oublie pas quand on les a vues, et qui ont une existence bien supérieure à

nos existences obscures et éphémères, car elles ont déjà traversé bien des siècles sans mourir; tout le monde les connaît, les admire, les étudie, leur fait une place dans ses sympathies, dans ses amitiés, dans son cœur, et, sans se lasser jamais, converse avec elles. Mais la vie qu'ils communiquent, c'est surtout la vie corporelle dans toute sa plénitude, la vie qu'aucune préoccupation morale, qu'aucun scrupule ne troublent dans la naïve jouissance de ses instincts.

Ils ne s'interdisent pas l'expression des sentiments les plus délicats de l'âme; mais ils ne sacrifient jamais à cette expression la forme et la beauté, et poursuivant un but moins élevé sans doute, mais aussi moins complexe que d'autres écoles, ils y arrivent plus sûrement. La conception n'est pas toujours chez eux très-élevée, mais l'exécution n'est jamais au dessous. Ils ne visent pas plus haut qu'ils n'atteignent. Ils rendent leurs idées sans raideur, sans emphase, sans effort, mais en même temps sans faiblesse. Il est des artistes qui, lorsqu'une grande pensée traverse leur esprit, pour la traduire dans la lumière où elle leur apparaît, cherchent à la saisir corps à corps, travaillent et s'efforcent, luttent avec le dieu. De ce travail, l'expression sort splendide. Mais jusque

dans la victoire de l'artiste, on aperçoit les traces du combat. Sous l'expression triomphante, on devine le tressaillement de l'âme en quête d'une expression plus haute. On sent qu'au delà de la perfection humaine qu'il semble avoir atteinte, l'artiste a entrevu un idéal plus élevé encore, dont la hauteur nous échappe, et qui ne nous paraît inaccessible, que parce qu'il n'a point été réalisé. Tels sont Michel-Ange et Dante. Mais à côté d'eux, il est d'autres génies moins ardents dans leurs aspirations et d'une trempe moins dure, aussi parfaits peut-être, mais moins élevés quoique plus souples, chez lesquels l'expression semble née en même temps que la pensée, tant elle s'y adapte naturellement, tant elle coule de source, tant le jet en est facile, abondant, limpide, tant ils communiquent aisément leur âme au dehors. Tels sont l'Arioste et Virgile ; tel est notre Fénelon. Cette grâce, cette mesure, cette fécondité exempte d'efforts, cette franchise aimable, sont aussi une des grandes beautés de la peinture vénitienne chez les chefs éminents qui la représentent à l'époque de la renaissance.

Ils peignent comme ils sentent. Ils ne s'élèvent pas jusqu'au mystique, mais ils ne s'y égarent pas. Ils adorent la beauté physique comme

Fra Angelico aimait la beauté morale. Ils vont d'eux-mêmes, sans se hausser, aux sujets qui les préoccupent et qui sont à leur portée, et cette sincérité hardie est un des éléments de leur grandeur et de la beauté de leurs œuvres. En face de leurs toiles, on éprouve cette sorte d'impression voluptueuse et spirituelle que procurent les fictions de l'Arioste. L'œil et l'esprit sont contents. On se sent doucement charmé. Sans doute l'âme n'est pas remuée jusqu'en ses profondeurs ; elle n'est pas saisie d'un enthousiasme aussi vif qu'en présence des fresques de Raphaël ou de Michel-Ange. L'admiration est moins haute, le cœur moins ému. Mais ce n'est pas, comme on l'a dit, qu'ils se bornent à la reproduction de la réalité. Ils ont moins de pensées, moins d'élans divins que les Florentins. Ils ont plus d'harmonie, de calme satisfait, de sérénité splendide. Ils ont aussi leur idéal ; ils ne le mettent pas dans l'expression des sentiments moraux, mais dans l'expression de la vie, dans l'effet pittoresque et dans la couleur. Ils dégagent, en leur donnant plus de relief, quelques-uns des grands aspects de la nature, et ils nous font ainsi apercevoir des beautés qui autrement nous eussent échappé. Ils excellent dans le portrait. Même ceux qui sont

un peu lourds dans leurs types, un peu stériles dans leurs inventions[1], sous ce rapport sont des maîtres. En peignant un homme, ils ne s'appesantissent pas sur les détails ; ils les sacrifient hardiment pour mettre en relief le caractère prédominant de la physionomie, ne changeant rien à la nature sans doute, mais s'efforçant d'en montrer l'idéal, en donnant plus de saillie à quelques-uns des traits principaux.

Ils laissent dans leurs compositions, une trop grande place à l'imagination, à la fantaisie, au caprice. Mais leurs idées sont si abondantes, leurs poses si ingénieuses, leurs raccourcis si saisissants, leurs agencements si pittoresques, qu'on n'ose les condamner. Ils ont peu de souci de l'histoire. Ils ne s'inquiètent ni de la couleur locale, ni de la fidélité archéologique. Ils font de la famille Pisani la famille de Darius, et ils habillent la fille des Pharaons en fille de doge. Mais qu'importe ! si, comme Shakespeare, sous les invraisemblances secondaires, ils restent les peintres de la vérité éternelle. Ils n'ont pas la sévérité grandiose des écoles romaine et florentine ; ils ne se contentent pas longtemps, comme elles,

1. Sébastien del Piombo.

de draper leurs personnages, ils les habillent. Ils veulent reproduire l'éclat du velours, du satin, du brocart, les transparences de la dentelle, le miroitement des armures et ils arrivent au lieu de draperies à faire des étoffes[1]. Ils peignent admirablement le mouvement. Ils excellent dans les détails et dans les fonds de paysage largement conçus, habilement appropriés aux scènes qu'ils représentent. Ils ont presque toujours une sorte de grandeur majestueuse dans la composition, et dans les sujets les plus voluptueux, ils conservent une sorte de dignité qui les empêche d'être sensuels. Ils ont tous une manière onctueuse, une grande largeur de touche. Mais c'est surtout dans le coloris qu'ils triomphent.

Ils n'en ont pas seulement le don, ils en ont la science. On ne trouve jamais chez eux de tons crus, durs, heurtés. Ils savent par quelle juxtaposition, les tons locaux se soutiennent, s'harmonisent, se neutralisent, se fondent. Ils y mettent

1. « L'étoffe, dit très-bien M. Charles Blanc, appartient « au genre plutôt qu'à la grande peinture. Elle est à la dra- « perie ce que l'anecdote est à l'histoire, ce que la réalité est « à l'idéal. » Les grands artistes de la Renaissance se contentent de draperies. Plus tard on voit paraître l'étoffe, qui prend en Hollande une importance exagérée. Voyez l'*Histoire des peintres*, par Ch. Blanc, école vénitienne.

des délicatesses, des transparences, des finesses, qui n'ont pas été égalées. Ils tirent de leur contraste d'admirables effets. Leur lumière est distribuée de façon, qu'en éclairant toute la surface de leurs tableaux et en conservant de l'éclat jusques dans les parties sombres, elle se subordonne toujours à l'effet principal, en sorte que les accessoires, sans être sacrifiés, attirent moins l'attention. S'il en est chez lesquels la lumière est trop dispersée[1], chez lesquels il y a moins d'harmonie et de fondu dans l'ensemble, moins d'unité dans l'effet, c'est une des causes qui les font placer au second rang après les maîtres[2]. Tous ont une admirable entente du clair obscur. Même lorsque, dans l'école, une famille semble introduire le naturalisme flamand, c'est par le jeu des lumières, par la juxtaposition hardie des parties éclairées et des parties sombres, en faisant miroiter le soleil à l'une des places de son tableau, que cette fraction indépendante de l'école se distingue et devient célèbre[3].

Le coloris vénitien n'est pas la couleur telle qu'elle se montre dans la réalité ; c'est l'idéal de

1. Bonifazio.
2. Titien, Véronèse, Giorgione.
3. Les Bassano.

la couleur. Les contours y sont plus fortement marqués que dans la nature; les ombres portées sont évitées, les oppositions trop vigoureuses atténuées, les transitions d'un ton à un autre adoucies par des dégradations successives et des demi-teintes. Ce coloris si séduisant ne résulte pas d'empâtements multipliés et superposés. Il est obtenu par des touches simples habilement fondues. Il n'a toute sa valeur, il ne peut déployer tout son mérite que dans la peinture à l'huile. Aussi est-ce la peinture à l'huile que pratiquent presque exclusivement les Vénitiens et non pas la fresque, ce genre sévère, où brillent surtout l'idée, la grandeur et la précision du dessin.

Il y a toujours quelque chose de mystérieux dans la formation d'une école de peinture ou d'une école littéraire, quelque chose d'inaccessible à l'intelligence humaine, de divin et de fatal, comme l'apparition d'un grand génie. Mais il y a aussi des influences prolongées, dont l'action, invisible aux contemporains qui la subissent, éclate en caractères lumineux aux yeux de la postérité et de l'histoire.

Venise, ville nouvelle, maritime, presque insulaire, ne procède que d'elle-même. Le moyen âge avec les caractères qu'il a dans le reste de

l'Europe, lui reste étranger. L'austérité monacale, l'ascétisme, le mysticisme, la féodalité lui sont inconnues. Plus émancipée, plus indépendante, plus affranchie des traditions que les autres cités italiennes, sa personnalité est profondément empreinte dans l'œuvre de ses peintres. Quelles que soient leur origine, leurs tendances, leurs aptitudes, ils deviennent, ils sont tous profondément Vénitiens. Leur peinture est l'expression de leur âme sans doute, mais elle est aussi le reflet du caractère, de la grandeur, de l'histoire de Venise.

La nature en face de laquelle ils vivent est admirable. Tous les aspects en sont attrayants et harmonieux. Les vapeurs qui flottent dans l'atmosphère y ôtent aux contours leur sécheresse. On n'y trouve pas de couleurs crues et violentes comme dans l'Italie méridionale. La lumière y est moins intense et forme avec l'ombre des contrastes moins heurtés et moins durs. La ville même est une merveille. Elle est entourée d'une mer calme et transparente, d'une ceinture d'îlots qui brillent au soleil comme les perles de sa couronne. Elle est pleine de monuments où l'or, les marbres précieux sont partout prodigués. Plus puissante que beaucoup de

grands États, elle est gouvernée par une aristocratie hautaine devant qui plient le peuple et le clergé. Les navires, les marchandises, les voyageurs de tous les pays y affluent. Les cérémonies, les fêtes pompeuses s'y succèdent chaque jour. C'est le séjour du luxe et des plaisirs. La richesse y a introduit à sa suite la mollesse et la corruption. Les patriciens y ont des palais splendides. Une nuée de courtisanes, dont on vend l'adresse dans de petits livrets galants, y étalent nuit et jour leurs toilettes et leurs scandales. On y mène au carnaval des danses effrontées, de bruyantes mascarades. Les peintres vénitiens participent à cette vie élégante et frivole. Sauf quelques rares déshérités, ils acquièrent presque tous honneurs et richesses. Ils se plaisent aux festins, aux réunions d'amis, aux longues causeries le soir sur les terrasses, aux folles parties en gondoles. Presque tous sont musiciens, lettrés, spirituels. Ils se donnent des concerts et se délassent d'un art par un autre. Ce sont de joyeux compagnons. Giorgione meurt de trop aimer. Titien, après sa première Violante, qu'il a peinte tant de fois, a très-vieux une seconde maîtresse du même nom, la fille de Palma. Sébastien del Piombo, quand il est pourvu par le pape d'une bonne place,

s'endort dans la paresse. Il est impossible même, et surtout quand on l'a payé d'avance, d'obtenir de lui un tableau. Il achète de bons vins, engraisse comme un chanoine[1] dans sa petite maison de Rome et meurt d'apoplexie. Les plus illustres maîtres du seizième siècle vivent dans la familiarité de l'Arétin, ce fils de courtisane qui, du fond de son harem, bat monnaie avec sa plume flatteuse, insolente, cynique, et exploite impudemment la bassesse et les vices de l'humanité. Ils partagent ses divertissements, ils l'honorent de leur amitié. Leur peinture garde le reflet de ces habitudes, de ces goûts, de cet état social, de cette civilisation raffinée, de ce climat amollissant et splendide, de cette nature d'un coloris éclatant et vaporeux. Elle est plus aristocratique que religieuse, plus voluptueuse que touchante, plus sereine que grande, brillante, pleine d'éclat, de variété, de charme, d'harmonie.

On sent qu'elle atteint son âge d'or plus tard que les autres écoles italiennes, et qu'au moment où elle l'atteint, la foi a perdu une partie de son

1. Ce sont les expressions dont il se sert lui-même. Dans une lettre à son « compère l'Arétin, » il écrit en riant qu'en le nommant frère du sceau c'est sa foi et non son talent que le pape a voulu récompenser.

empire sur les âmes. On aime encore les pompes de la religion, on en observe ponctuellement les cérémonies et les rites; mais les esprits ne s'attachent plus ni à la contemplation de ses mystères, ni à la méditation de ses douloureux enseignements. L'ivresse des sens alanguit peu à peu les âmes. On cherche dans les tableaux d'autel l'image des Madeleines pénitentes plutôt que celle des vierges pudiques. Les patriciens y font peindre les belles maîtresses avec lesquelles ils vont se délasser le soir des travaux de la vie publique. Les artistes ne peuvent plus traduire par le pinceau les sentiments de chasteté ingénue et de tendre piété qu'ils n'ont plus, que presque personne n'a plus dans le cœur. La peinture devient de jour en jour plus opulente, plus sensuelle, plus décorative. Elle s'occupe beaucoup plus de l'homme et beaucoup moins de Dieu. Elle multiplie les portraits. Ce ne sont plus seulement la République, les Confréries, les Arts qui commandent des tableaux. Ce sont les particuliers, et ils y cherchent trop souvent un souvenir ou un avant-goût des plaisirs qui remplissent leur vie. Peu à peu, l'art ne poursuit plus que le beau en lui-même, en dehors de tout principe supérieur, et il le poursuit non-seule-

ment dans le visage humain, mais dans les détails secondaires de l'existence. Il cherche à reproduire les souplesses du satin, les plis solennels du velours, les tons variés et brillants du brocart et du lampas. Le luxe de la vie passe dans la peinture; mais le vide, qui est dans les âmes, y apparaît en même temps. Elle se matérialise peu à peu, et à mesure qu'elle se matérialise, elle s'éloigne des sources inspiratrices, elle s'appauvrit, elle décline.

C'est toujours Saint-Marc qu'il faut prendre pour point de départ de toutes les études sur l'art vénitien. On sait quel est le luxe de cet édifice auquel on a travaillé pendant cinq siècles, et pour lequel on a mis en réquisition toutes les richesses de l'Orient romain. Orné de cinq cents colonnes précieuses, à l'intérieur comme à l'extérieur, tout entier revêtu de marbre, il n'a pas moins de quarante mille pieds carrés incrustés de mosaïques[1]. Ces mosaïques, qui vont du onzième au seizième siècle, sont les fastes de la peinture vénitienne, le livre d'or de ses origines.

Dans les plus anciennes, il n'y a aucune indépendance dans la composition, aucune vérité

1. Voyez Kugler, *Geschichte der Malerei*.

dans le dessin. Les corps sont faits de façon que tout mouvement leur est interdit, et ce n'est que par un miracle d'équilibre qu'ils peuvent se tenir debout. On ne sait plus ni dresser, ni asseoir une figure. La solennité immobile, qui leur donnait au cinquième et au sixième siècle une apparence de grandeur, a disparu. Elles se sont allongées et amaigries. Ce sont des ombres sans relief. En revanche, l'exécution est habile et soignée. Les cubes de verre sont petits, bien assemblés, de nuances vives et brillantes. Au douzième siècle, la vie reparaît. Elle pénètre sous ces formes mortes et les ressuscite. L'élégance se fait jour[1]. Les contours deviennent moins anguleux que dans l'école bysantine, les mouvements et l'ordonnance des figures plus naturels[2]. Les têtes prennent un peu d'expression. On reste moins esclave de la tradition. On se met à interroger la nature. On commence à regarder l'antique, à en comprendre la beauté; on essaye de le reproduire. Cependant le progrès n'est pas continu; il ne se soutient pas. Après les premières lueurs, on

1. Mosaïques de la cathédrale de Torcello représentant le jugement dernier et la résurrection des morts. — Mosaïques à Saint-Marc.

2. Voy. Piazza : *La Regia Basilica di San Marco;* Venise 1835 : et von Rumohr; *Italienische Forschungen.*

voit reparaître l'obscurcissement. Il y a à Saint-Marc des mosaïques du treizième et du commencement du quatorzième siècle, dans lesquelles on retrouve l'immobilité conventionnelle et la lourdeur inanimée de l'art bysantin.

Ce n'est que dans la seconde moitié du quatorzième siècle et pendant le quinzième, que l'émancipation devient définitive. Elle se produit à la fois et dans la mosaïque, qui est une forme inférieure de la peinture, et dans la peinture elle-même. L'exemple de Giotto qui, dès le commencement du quatorzième siècle, peint à Padoue ses admirables fresques, n'est point étranger à ce mouvement de rénovation. Mais s'il en est le point de départ, il n'en règle pas la direction. Les vastes compositions allégoriques ou historiques du grand maître florentin et de son école, avec leur poésie pénétrante, leur distribution pondérée, leur sens mystique, ne trouvent pas d'imitateurs à Venise. Longtemps encore, plus longtemps qu'ailleurs, on y reste fidèle aux fonds d'or, aux traditions hiératiques, aux images isolées de saints debout dans leurs niches ou de vierges assises sur leurs trônes. Seulement les figures s'éveillent. Elles prennent une expression de douceur et de sympathique tendresse. Les

chairs s'animent, les draperies s'assouplissent. On sent, sous le pinceau du peintre, vibrer une âme, qui entre en communication avec celle du spectateur. Le coloris cesse d'être brun, opaque, comme chez les maîtres bysantins. Il acquiert cette transparence profonde qui devient un des traits distinctifs de l'école.

Pendant tout le quinzième siècle, le progrès est continu, mais dans la même voie. Les figures d'abord soumises à tous les accidents du naturalisme, s'ennoblissent et s'embellissent peu à peu, pour ne plus laisser de place qu'à l'expression des traits saillants du caractère. La composition s'anime un peu. Les saints ne sont plus placés de chaque côté de la vierge, à égale distance, dans une attitude uniforme. Les poses varient; les uns sont agenouillés, les autres lisent ou invoquent du regard leur protectrice, ou lui présentent une famille suppliante. L'air commence à circuler entre les figures. La vie n'a pas été seulement rendue aux personnages; ils trouvent autour d'eux les conditions de la vie. Une peinture commence à former un tout, dont aucune partie ne se peut détacher, sans en détruire l'harmonie et l'unité.

L'école vénitienne prend dès lors les caractères qui feront sa gloire et son originalité. Née

chez une aristocratie mercantile, elle cherche à plaire aux yeux et aux sens plutôt qu'à exprimer la beauté idéale, dont le rêve toujours inassouvi poursuit quelques âmes élevées. Les compositions historiques y sont plus rares, que dans les écoles florentine et lombarde, et celles qu'on y rencontre sont moins fortement nouées; elles n'ont rien d'épique; elles se rapprochent plus des scènes de la vie familière. Elles ont quelque chose de plus intime et laissent une place plus considérable aux détails pittoresques. Tandis que la perfection du dessin, l'habileté de la composition, le sens élevé de l'expression caractérisent d'autres écoles, dès l'origine elle brille surtout par le coloris. Ce coloris remarquable d'abord par l'intensité, l'éclat, la transparence des tons locaux, acquiert avec la découverte de la peinture à l'huile, une harmonie enchanteresse et devient la première de ses qualités, le fond même de son génie.

L'école vénitienne a sa floraison au seizième siècle, plus tard que les autres écoles italiennes.

Giovanni Bellini est à la fois pour elle le dernier des anciens et le premier des modernes. Il ne se distingue pas par une grande abondance d'idées, par cette puissance de création qui

éclate chez Mantegna en de vastes et nombreuses compositions. Il n'a pas cette ardeur mystique, qui chez le Pérugin s'allie à une naïveté pleine de grâce et donne quelque chose de céleste à l'expression des visages. Il est moins fécond et moins original que le premier; il reste plus près de la nature que le second. Mais la nature qu'il s'attache à reproduire, il sait la choisir et l'ennoblir. Ses madones ont une dignité sévère; ses types ne sont pas toujours élégants, mais ils sont toujours expressifs; ses têtes de femmes sont un peu lourdes, un peu courtes, un peu uniformes, mais elles sont pleines d'une tendresse qui captive et fait vibrer les cœurs. Il exprime admirablement la maternité chaste, la virginité mystérieuse, tous les sentiments de piété calme et sereine, de recueillement mélancolique et tendre. La tête du Christ a quelquefois, sous son pinceau, une majesté divine. Il met dans sa peinture toute son âme, religieuse, aimante et ferme. Il ne peint guère que des tableaux d'autel et si dans les derniers temps de sa vie, à l'exemple de ses élèves, il se laisse aller à faire des mythologies pour quelques princes, il s'y montre toujours élevé et chaste. Dans le cours d'une longue vie, il se trans-

forme sans cesse et se perfectionne toujours.
Dans ses premières œuvres, quoiqu'il se serve
habilement de la détrempe, on peut lui reprocher la monotonie de ses tons briquetés. Mais
une fois en possession des procédés de la peinture à l'huile, il donne à son coloris une harmonie profonde et variée ; son pinceau déjà
affranchi de toute timidité, acquiert plus de souplesse et de fermeté, et ses figures prennent une
expression plus vive, qui presque toujours fait
oublier qu'elles pourraient être plus belles.

Il y a dans ses œuvres quelque chose de concentré et de réfléchi, qui est l'indice et le reflet
d'un cœur simple dans sa foi, inébranlable dans
ses tendances et dans ses amitiés. A travers les
transformations de son talent et jusque dans les
produits de ce talent, arrivé à son plein développement, il conserve une naïveté touchante,
qui d'abord se montre à la fois dans le sentiment et dans l'exécution, puis qui persiste uniquement dans le sentiment, lorsque son pinceau
a acquis toute sa maestria.

Son frère Gentile caractérise moins fortement
ses personnages. Il a moins d'élévation, un dessin moins précis et un coloris moins brillant : il
s'élève difficilement aux hauteurs sereines ou

héroïques de la peinture religieuse. Il est défectueux et monotone dans ses draperies, faible et embarrassé lorsqu'il aborde les grandes figures; mais c'est un compositeur habile. Il excelle à grouper et à faire mouvoir les foules. Il a représenté d'un pinceau facile et vrai plusieurs scènes épisodiques de l'histoire de Venise et de l'histoire d'Orient, et nous a laissé une image fidèle des costumes, des mœurs, des monuments de son siècle. Il inaugure avec éclat la voie dans laquelle la peinture vénitienne trouvera quelques-uns de ses plus grands succès.

A côté des deux Bellini, il faut citer Cima da Conegliano. Il est peut-être plus mâle, plus énergique, plus précis dans son dessin, plus varié dans le jet de ses draperies, plus exact dans son clair-obscur. Il donne à ses têtes d'homme une dignité et une distinction rares. Mais son coloris est moins fondu et moins harmonieux; il ne sait pas donner aux têtes de femmes le même sourire désabusé, le même charme ému et communicatif. Il est moins facilement appréciable par la foule, moins sympathique, moins populaire. S'il est supérieur dans quelques parties de l'art, il est moins grand dans l'ensemble.

Basaiti est plein de force et de dignité. Mais il

a de la sécheresse. On sent en lui quelque chose de forcé, de tendu, de minutieux, qui le rattache à l'école archaïque, à l'époque où l'art n'était point encore complétement émancipé.

Vittore Carpaccio introduit pour ainsi dire l'anecdote dans l'histoire; mais il la relève par une poésie familière, pleine de grâce, et il répand dans ses groupes, il donne à ses personnages une vivacité, un charme plein d'enchantement. Il séduit. Il a moins de grandeur et d'élévation, un coloris moins brillant que les Bellini, mais il a plus de verve, d'entrain, de facilité. C'est un esprit fécond et un compositeur habile. Il retrace dans ses tableaux toutes les splendeurs de la vie orientale, toutes les magnificences de la Venise du quinzième siècle, les foules bigarrées réunies sous d'élégants portiques, les réceptions fastueuses de princes et d'ambassadeurs, les salles splendides, les costumes éclatants, les tapis fleuris les pompes graves de la religion, les processions avec leur cortége multicolore, les flottes avec leurs enseignes et leurs bannières. Il se meut avec aisance parmi les grandes masses; mais il n'en est pas moins très-individuel dans ses physionomies. Il exprime avec une finesse pénétrante les sentiments gracieux et tendres et il trouve

parfois, sous son pinceau, des visages comme ceux qu'on pourrait rêver en paradis [1].

Avec Giorgione, le champ de la peinture s'élargit. L'expression perd cette innocence naïve et ce calme serein qui, dans les tableaux de piété des premiers maîtres, donnent aux madones et aux anges un charme si pénétrant. Mais la passion se fait jour. La vie est plus intense et plus compliquée. Les figures ont plus de mouvement, plus de variété dans les attitudes. Le pinceau devient plus hardi, la main plus sûre, le relief plus puissant, le coloris mieux fondu. Le paysage développe dans un air plus transparent de plus amples et de plus harmonieuses perspectives. L'art s'agrandit. Il est plus loin du ciel peut-être ; mais il est plus près de la nature et de la vérité.

Les qualités de l'école vénitienne étaient toutes en germe chez Giovanni Bellini. Giorgione ne fait que les développer, mais il les développe en grand génie qu'il est. Il affranchit l'école de ces dernières traces de raideur qui, pour les délicats, sont quelquefois un charme de plus, mais qui sont une perfection de moins et qui disparaissent tou-

[1]. Ce sont les expressions d'un contemporain.

jours dans l'art, avec les derniers signes de l'adolescence, au moment où il atteint sa virilité. C'est un initiateur. Il fait faire tout d'un coup un grand pas à la peinture vénitienne. Il donne aux contours, trop sèchement précis chez ses devanciers, une ondoyante délicatesse, et, comme dans la nature, les laisse souvent noyés dans la pénombre. Il se sert moins des lignes que du relief pour déterminer la forme des objets. Il substitue aux minuties d'un travail trop préoccupé des détails une touche large, rapide, magistrale. La vigueur de son modelé n'est pas obtenue par des retouches multipliées, elle est tout entière de premier jet. Il a à la fois des grâces captivantes et une énergie dominatrice. Chez lui les chairs palpitent, la peau frémit et une douce atmosphère enveloppe tous ses plans d'une lumière transparente. Sa personnalité éclate dans ses œuvres; il y met naïvement son âme et il exerce sur ses contemporains et ses successeurs une féconde influence. Nul n'a des types d'hommes plus héroïques et plus forts, nul mieux que lui ne peint certains côtés de l'impalpable. Nul ne donne au paysage une physionomie plus humaine et n'y imprime d'une façon plus visible le reflet des sentiments à travers lesquels il l'a vu. Nul ne met

plus de vigueur dans ses créations. Il prend ses figures dans le monde réel et les transporte toutes frémissantes de vie sur ses toiles; elles sont prêtes à en sortir pour reprendre et continuer leur rôle. Les guerriers bardés de fer, les musiciens inspirés, les femmes rêveuses de ses tableaux, quoique inconnus, tiennent plus de place dans la mémoire et l'admiration des siècles, que les contemporains illustres qui n'ont eu que des historiens médiocres pour les rappeler à l'oublieuse postérité. Il a peint admirablement les mélancolies de la nature, ces heures calmes et chaudes, où l'homme, las du poids du jour et comme fatigué de jouissance, cherche, au delà de ce qui l'entoure, un horizon plus vaste, parce qu'il a épuisé ce qui est autour de lui et en lui. Il ne s'inspire pas de la religion; il ne poursuit même pas l'expression directe des sentiments les plus élevés de l'âme humaine. Il se complaît parfois aux images voluptueuses et leur prête un charme séducteur. Mais même alors, il n'est jamais sensuel. On sent au delà des réalités qu'il représente une aspiration ardente vers le beau infini, et l'imagination y trouve toujours un point d'appui pour monter plus haut. Il y dépose je ne sais quelle tristesse, qui dénote un cœur inassouvi

par les amours terrestres et il nous ouvre à sa suite les perspectives sans limites du désir et de l'idéal.

Titien ne meurt pas comme Giorgione à la fleur de l'âge. Il vit un siècle entier et dans le cours d'une si longue vie, il porte à leur perfection les qualités qu'il a reçues de la nature, les traditions et les procédés qu'il a reçus de ses prédécesseurs et de ses maîtres. Il est la personnification la plus éclatante de l'école vénitienne, l'un des cinq ou six grands peintres entre lesquels se partagent les suffrages de la postérité.

Il n'y a pas de genre qu'il n'ait abordé : les fables antiques, les bacchanales, l'histoire, les sujets sacrés, le portrait. Il passe de l'un à l'autre sans effort. Il déploie dans tous une égale aisance, une égale souplesse, une supériorité incontestée.

Sa composition n'a rien de tendu. Tout y conspire à l'unité du dessein général. On sent qu'y ajouter quelque chose serait en gâter l'économie, et qu'on n'en peut rien retrancher sans l'affaiblir. Tout y est harmonie et l'abondance n'y ôte rien à l'élégance. L'exécution est, comme la composition, naturelle, facile, spontanée. Titien semble peindre d'un seul jet, comme il imagine d'un

seul coup, et, en face de ses œuvres, l'impression du spectateur est, comme la pensée de l'artiste, douce, calme, sympathique. Nul ne sait mieux que lui attirer l'attention sur les personnages qu'il veut mettre en relief. Il y réussit, tantôt en les éclairant d'un jour plus vif, tantôt en les drapant de couleurs plus éclatantes, sachant les placer tout aussi bien au coin qu'au centre de ses tableaux, variant admirablement ses combinaisons et entremêlant avec une pondération parfaite, sans contraste factice, les masses de lumière et d'ombre. Il ne prodigue jamais les figures inutiles, il aime que l'air circule abondamment dans ses tableaux : mais si son sujet l'exige, il dispose sans embarras les groupes les plus nombreux, et il étend aisément ses représentations scéniques, sans en altérer l'unité. Il ne fuit point absolument les fonds d'architecture, mais il préfère les fonds de paysage. Il les éclaire des rayons du soleil levant ou du soleil couchant, afin de promener sur ses premiers plans une lumière vive et de mettre plus en saillie les figures qu'il y place.

C'est le plus grand des coloristes. Son coloris n'a pas seulement beaucoup d'éclat et de charme, il n'a jamais de tons trop vifs et il est toujours approprié au sens général de ses ta-

bleaux : mélancolique et sombre, dans le couronnement d'épines et la mise au tombeau, sévère et simple dans les batailles, splendide et serein dans l'Assomption et dans ses Saintes Familles, plein de grâce voluptueuse et de suavité séduisante dans ses mythologies et ses portraits de femmes. Ce coloris a une simplicité et une sobriété relatives. Ce n'est pas par des ombres fortement accentuées, ce n'est pas en mettant beaucoup de clair dans ses lumières, que Titien arrive à de puissants effets, c'est par l'admirable entente des tons locaux qui se modifient par leur juxtaposition et produisent le relief en respectant l'harmonie. Et ces tons locaux, il les fait souvent plus clairs qu'ils ne sont dans la nature, comptant sur leur contraste pour les faire valoir. En sacrifiant ainsi un peu de la vérité du clair obscur, en tempérant les noirs trop durs, il donne aux chairs plus d'éclat et plus de fraîcheur et il obtient des reflets plus transparents. Il excelle dans la dégradation des demi-teintes et il modèle, comme on l'a dit énergiquement, avec la lumière en pleine lumière. Il est toujours admirable dans cette partie du dessin qui consiste dans le relief et qui dépend de la distribution des lumières et des ombres. Il est quelque-

fois lâché ou même incorrect dans cette autre partie du dessin, qui consiste dans la pureté des lignes et la précision savante des contours. Mais c'est alors par pure négligence, ou parce qu'il sacrifie à ses préoccupations de coloriste. La même préoccupation fait que le jet, les plis de ses draperies ne sont pas toujours justifiées par la forme ou l'attitude de ses personnages, mais disposées en vue de l'effet qui résultera de la juxtaposition de certaines teintes, de leur harmonie ou de leur contraste.

Il ne se contente pas de peindre, comme Bellini, les apparences de la chair et de leur donner une fraîcheur qui au bout de trois siècles et demi conserve à la peinture du vieux maître un air de jeunesse. Il peint la chair même avec sa consistance et sa fermeté, avec la peau qui luit, le sang qui coule, les artères qui battent. C'est le peintre de la vie. Aucun ne l'a mieux rendue sous toutes ses formes. D'autres en ont traduit avec une égale supériorité le mouvement, les passions. Personne ne l'a représentée aussi bien dans toute la plénitude de son épanouissement, avec toutes ses puissances latentes. Personne n'a montré avec un égal génie, dans l'être au repos, les énergies dont il sera susceptible dans l'action et

sous ce rapport, Titien qui en tant de points diffère des anciens, a avec eux une étroite affinité. Il est impossible de montrer plus magistralement que lui, avec plus d'ampleur et de simplicité, la physionomie morale des hommes, leurs pensées habituelles, leur caractère. Aussi ses innombrables portraits, qui à eux seuls composeraient une galerie, sont-ils le portrait même de son époque, époque pleine de contrastes, où, au nom de la réforme des mœurs, les moines quittaient leurs couvents, où un empereur ennuyé se faisait capucin, où l'Arétin était sur le point d'obtenir le chapeau de cardinal, où un pape entre deux cérémonies sacrées faisait jouer devant lui *la Mandragore,* où Colomb donnait aux hommes un monde nouveau à conquérir, où l'Italie, en même temps qu'elle perdait son indépendance, se faisait du nom de ses hommes de génie comme une éternelle auréole de gloire[1].

L'âme même qui est dans les choses[2], Titien la dégage. Ses paysages ne sont que le cadre vivant des scènes qu'il représente. Tantôt ils sont avec

1. Charles-Quint, Philippe II, François I^{er}, l'Arétin, le duc d'Urbin, l'incognito du palais Pitti, l'homme au gant, la Fille du Titien, Paul III, etc.

2. *Sunt animæ rerum.*

elles dans une si complète harmonie, qu'ils semblent participer à leur émotion. Tantôt ils leur font vivement contraste et en opposant à leur mouvement passionné un calme plein de sérénité, ils en doublent le relief. Tout y est splendide et vrai : ce sont les Alpes du Frioul ou les plaines de la Lombardie, dans leurs plus beaux aspects, dégagées des détails et traduites simplement, grandement, d'un pinceau à la fois familier et magistral. Titien peint la nature qu'il a sous les yeux; il se contente de la choisir et de l'épurer. Il ne vit pas dans une atmosphère supérieure à la nôtre. Ce n'est pas le ciel qu'il cherche à faire descendre sur la terre[1]. C'est la créature dont il cherche à tourner les regards vers le ciel, sans la détacher de la terre à laquelle, pour une si grande part, elle appartient.

La beauté pour lui, c'est la vie; ce n'est pas l'expression d'une pensée, ou d'un sentiment qui revêt des traits humains, ce n'est pas un idéal rêvé qui prend un corps. Il ne sait pas montrer tous les aspects du beau. Il ne sait pas peindre la virginité radieuse dont l'expression est si puissante sur les âmes. Ses madones ne sont que de

1. Comme frà Angelico.

robustes matrones, paysannes ou patriciennes ; ses têtes d'apôtres ou de saints manquent quelquefois de noblesse et de distinction. Mais nul n'a mieux fait ruisseler la lumière sur le flanc des Vénus et des Danaé ; nul n'a ressuscité d'un pinceau plus païen, quoique exempt de sensualité, ces bacchanales où, parmi les naïades, les satyres et les faunes, s'agitent à la fois l'ivresse du plaisir et celle du vin. Personne n'a exprimé avec le même degré de vérité cette langueur du corps, cette détente des muscles qui succèdent aux enivrements de l'amour. Personne mieux que lui, n'a reproduit les formes incertaines qui caractérisent l'enfance. Personne ne l'a égalé dans la représentation du nu chez les femmes et n'en a mieux rendu les chairs délicates, la peau satinée, les contours arrondis, les beaux corps pleins de souplesse et de jeunesse. Il n'y a pas dans la peinture moderne, de beautés qui soient plus séduisantes que les siennes et qu'on emporte dans son souvenir pour en rêver plus longtemps, et l'on se demanderait dans quel Olympe il a pris ses modèles, si l'on ne savait que ce sont les courtisanes de Venise, les maîtresses ou les femmes des princes[1], qui ont posé devant lui, assez

1. Les princes de Ferrare et d'Urbin, Laura Eustocchio.

fières d'être sans défaut, pour être insoucieuses de se montrer sans voiles. La volupté, la grâce n'ont jamais eu de plus brillant interprète. Et quelle vivacité! quelle variété! quelle harmonie!

Toutes ses figures conservent leur individualité et leur caractère. Les chairs, le visage, les gestes, tout est toujours d'accord; tout est du même âge : rien qui choque ou qui détonne. Toutes les attitudes, tous les mouvements du corps humain, y sont exprimés avec une justesse exquise. Tous les accidents, tous les aspects de la nature, les tons riants de l'aube naissante et les splendeurs éclatantes et sereines du soleil couchant, le tremblement des feuilles au soufle du vent, les furies de la tempête, le frémissement des chevaux dans les batailles, les cris d'effroi ou l'abattement résigné de l'homme qui va mourir, l'attente rêveuse du plaisir, la poésie de l'amour et de la chair, il a rendu tout cela avec la même aisance et la même vérité. Il n'y a jamais chez lui ni effort, ni recherches : nuls raccourcis que ceux qui sont indiqués par le sujet, nul contraste étudié dans les couleurs ou dans les groupes. Rien pour attirer l'attention; la délicatesse la plus exquise, l'élégance la plus accomplie, un naturel parfait, la grandeur unie à la simplicité. A la vue de ces

toiles aussi fraîches et plus sacrées qu'au moment où elles sortaient des mains de l'artiste, on se sent doucement et puissamment remué et l'admiration ne permet plus l'analyse.

Auprès de Giorgione et de Titien, et dans leur orbite, se meuvent un grand nombre de disciples éminents qui souvent, en certains points, les égalent et qui ont leurs qualités distinctes, mais sans atteindre à cette originalité décisive qui fait faire à l'art un pas et lui ouvre, fût elle étroite et courte, une voie nouvelle.

Bonifazio est un Titien de second ordre, parfois aussi délicat, aussi fin, aussi nuancé, quoique moins puissant dans son coloris; il a quelques tableaux admirables, mais il dessine médiocrement et il invente peu. Paris Bordone a des tons dorés un peu monotones, mais il excelle dans la perspective et dans la gradation des nuances. Pordenone lance ses chevaux frémissants avec une fierté sans pareille; il a de l'énergie et de la puissance, et il reproduit amoureusement, dans ses tableaux, les médailles et les statues antiques. Schiavone, condamné à travailler vite, procède par touches juxtaposées qui, à distance, se fondent dans un harmonieux effet. Ses tons les plus rudement posés ne se

heurtent jamais et une lumière transparente éclaire jusqu'à ses ombres les plus vigoureuses. Il rachète la faiblesse de son dessin par le charme de son clair-obscur et par l'énergie de relief qu'il donne à ses figures.

Tintoret, Véronèse, Bassano, sont des maîtres originaux et de grands maîtres.

Personne n'a été aussi fougueux que le Tintoret, aussi plein d'idées, aussi dévoré du besoin de les produire[1]. Il forme un parfait contraste avec un de ses compatriotes Sébastien del Piombo, admirable dans le coloris, mais à la fois paresseux et stérile. Il lui faut des toiles immenses, pour y développer ses conceptions débordantes. Le temps que les plus habiles mettent à faire un croquis, lui suffit pour achever un tableau. Son paradis, qui ne contient pas moins de quatre cents figures, l'occupe à peine trois ans. Il ne se soucie pas de l'argent : il se trouve assez payé si on lui donne l'occasion de décorer d'une de ses compositions la salle d'un couvent célèbre, ou d'une confrérie puissante. Ses pensées ne sont pas très-profondes, mais il les rend d'une façon saisissante. Il excelle à faire agir les masses

1. Voyez sur Tintoret, *le Voyage en Italie* et *la Philosophie de l'art en Italie* de M. Taine.

et à grouper dans de vastes perspectives de nombreuses figures. Il représente admirablement le tumulte des grandes batailles, les chevaux, les cavaliers qui se précipitent, les foules fuyant en désordre, les entassements de femmes et d'enfants foulés aux pieds, les étreintes furieuses, les poursuites des égorgeurs ivres de colère et de sang[1].

Nul ne varie avec plus d'art les dispositions de ses figures. Nul ne sort plus audacieusement des traditions consacrées et ne renouvelle d'une façon plus inattendue les sujets épuisés. Nul n'a à un plus haut degré la science du nu et l'entente du pittoresque ; nul n'a plus de relief et de vigueur, et, quand il veut, une touche plus délicate et des tons plus fins. Mais sa fougue l'entraîne. Lui qui approche plus d'une fois de la perfection dans le rendu des figures, souvent les néglige, les fait de pratique, ne les traite plus que comme les membres d'un vaste ensemble, ne leur donne plus de caractère individuel. Or toutes les fois que l'individualité manque à une figure, la vie lui fait défaut. Ce n'est plus qu'une ombre froide, qui, sous l'éclat d'un frais coloris, peut faire

1. Le Massacre des Innocents.

illusion aux contemporains, mais qui ne parle pas à la postérité. La postérité, en peinture comme en littérature, ne se souvient que des types, c'est-à-dire des figures qui, loin de manquer d'individualité, concentrent en elles la vie à un degré supérieur, à un point tel, qu'elles semblent avoir la puissance de la répandre au dehors. Tintoret a un autre défaut, qui lui est commun avec beaucoup de Vénitiens. La composition, au lieu d'être toujours déterminée chez lui par l'ordre logique des idées, l'est quelquefois par le désir de faire contraster de grandes masses de lumière et d'ombre. La clarté, l'ordonnance du sujet ne laissent pas que d'en souffrir. Ce défaut est saillant dans plusieurs de ses tableaux les plus célèbres et empêche qu'ils ne soient classés au premier rang. A mon avis, ce qui manque avant tout à Tintoret, pour atteindre à la suprême beauté dont il approche souvent, qu'il n'atteint jamais complétement, c'est la simplicité. L'immensité de son œuvre lui nuit plutôt qu'elle ne lui sert auprès de la postérité. Moins fécond, il eût été moins inégal. Il serait plus grand pour nous, si l'on ne comptait que ses chefs-d'œuvre. Mais ses faiblesses et ses négligences n'empêchent point son génie. Et jusque

dans ses toiles les moins soignées, on en trouve
l'empreinte dans la distribution des lumières,
dans l'habileté audacieuse des raccourcis, dans
les airs de tête, dans le coup de pinceau.

Chez Paul Véronèse, tout est noble, les hommes et les choses. Les personnages sont dignes du cadre dans lequel il les place, des splendeurs et des pompes de la vie qu'il représente. Sa peinture a un air de victoire et tel de ses tableaux est comme une cantate triomphale[1]. Il excelle à grouper dans de vastes salles, sous des portiques ouverts, dans des galeries pleines d'air et de lumière les convives élégants, les femmes souriantes, la foule empressée des serviteurs, les grands seigneurs vêtus de velours et de soie. Il donne pour fond à ses immenses toiles d'admirables architectures. Il est véritablement le peintre des fêtes d'une république, dont les fêtes alors n'avaient pas d'égales. C'est une âme pieuse et noble, égarée dans une époque corrompue, qui se maintient par sa hauteur dans les régions sereines, et à qui la religion et la patrie fournissent ses plus belles inspirations. Ame chevaleresque, fière et tendre comme celle du Tasse,

1. Venise couronnée par la Renommée au palais ducal.

mais sereine plutôt que mélancolique et trouvant partout, avec un écho pour célébrer ses succès, la gloire, qui est la suprême récompense et l'aliment du talent.

Paul Véronèse est encore un peintre de premier ordre. Il fait circuler admirablement la lumière dans ses groupes, et quelle que soit la grandeur de ses toiles, on n'y trouve jamais ni confusion, ni embarras. Tout y est clair et bien ordonné ; la touche est franche et facile et la vivacité des tons locaux n'y nuit pas à l'harmonie générale. Toutefois, avec lui, l'art perd un peu de la majesté et de la grandeur qu'il avait chez Titien. Il incline déjà à la fantaisie. Les physionomies deviennent plus fines, les femmes ont plus d'élégance et moins de puissance, les hommes eux-mêmes s'efféminent un peu. Le joli remplace parfois le beau[1]. Véronèse est plus fastueux, il fait plus de frais. Il déploie plus de recherches dans les draperies, dans les agencements, dans les accessoires. Il fait plus de sacrifices au pittoresque. Il a autant de distinction et d'éclat, mais il a moins de grandeur. Il produit moins d'effet, une impression moins intime et

1. Esther et Assuérus à Florence.

moins profonde, parce que sa peinture est moins élevée, parce qu'il a moins de force et de simplicité. Mais quelle gaieté aimable ! quelles attitudes choisies ! quelle facilité souriante ! quelle grâce sympathique ! quels tons argentés ! quelle fraîcheur printanière ! Comme l'or étincelle sur ces tables opulentes ! comme ces aiguières sont ciselées avec art, comme ces gentilshommes se drapent fièrement dans leurs larges manteaux, comme l'œil s'attache pour ne les plus oublier, à ces belles patriciennes, dont les cheveux dorés, la taille souple, les blanches épaules, les lèvres épanouies contiennent de si douces promesses de volupté !

Les Bassano sont de vrais peintres de genre. Leur style familier est en parfait contraste avec le style pompeux et déjà un peu théâtral de Véronèse. Avec eux, le naturalisme s'introduit dans l'école vénitienne. Sauf les peintures historiques faites pour la république dans lesquelles ils montrent peu d'originalité, ils ne varient beaucoup ni leurs sujets ni la manière de les traiter. Ce sont toujours des concerts, des marchés au bétail, des intérieurs de ferme, des servantes joufflues, des ustensiles de cuisine étincelants, des scènes de l'Ancien et du Nouveau Testament, mais

prises par leur côté vulgaire, en dehors de toute légende et de tout idéal, réduites à l'état de pures scènes rustiques, l'Évangile et la Bible comme on les comprend au village, sans même ce rayon mystérieux et surnaturel qu'y met le pinceau de Rembrandt. L'éclat du coloris et le prestige du clair-obscur relèvent seuls ces compositions. Mais ils sont si puissants, qu'ils suffisent à en corriger la monotonie, à leur donner un charme attrayant et même une sorte de poésie. C'est là la vraie, la seule supériorité des Bassano. Aussi y sacrifient-ils tout le reste. Ils subordonnent presque entièrement les gestes, les attitudes de leurs personnages, la forme et le jet des draperies, la composition même, au jeu et à la distribution des lumières. Le clair-obscur qui ne doit être qu'un moyen, devient chez eux, pour ainsi dire, un but. Ils s'attachent à donner à leurs tons, une finesse transparente. Ils recherchent les effets de nuit. Ils aiment à éclairer leurs tableaux par un rayon de lune ou par une lampe, et, par des dissonances apparentes de couleurs, ils arrivent à produire un admirable accord. Dans un genre inférieur, ils conservent une largeur qui les distingue des Hollandais, et ils mettent une originalité qui fait leur grandeur.

Après les Véronèse et les Bassano, l'école vénitienne déchoit vite. Peu à peu elle s'achemine à ces grandes représentations vides, où le passé disparaît de plus en plus, où tout étant calculé pour le spectacle, le spectacle lui-même perd tout intérêt. L'individualité des têtes diminue à mesure que l'originalité fait plus complétement défaut à la conception de l'ensemble. Les généralités vagues remplacent les particularités précises et saisissantes. L'élégance elle-même n'étant plus renouvelée par une étude incessante de la nature, disparaît pour faire place à des formes communes et lourdes. La couleur perd son éclat et son harmonie et l'on n'échappe aux teintes grises et sourdes que pour tomber dans les tons criards.

Dans cette période de décadence qui commence avec le dix-septième siècle, il naît quelques artistes aussi bien doués qu'aux époques les plus brillantes de l'art. Mais malgré leurs aptitudes natives, ils ne peuvent s'affranchir du goût général : ils en portent le joug, et s'ils conservent quelques-unes des qualités qui ont fait la gloire de l'école, ils n'atteignent pas au degré de perfection auquel ils se fussent élevés en des temps plus heureux.

Le plus grand de ces peintres de la décadence est sans contredit Tiepolo. Il a beaucoup de verve et de chaleur d'imagination. Il improvise d'un pinceau facile et hardi. Ses têtes ne manquent pas d'expression, et son coloris a du charme, s'il n'a pas de puissance. Mais ses compositions ont quelque chose de décousu, ses idées quelque chose d'outré. Il vise à l'effet et l'on cherche en vain dans ses vastes compositions quelquefois un peu vides, l'idée qui les résume, le point central autour duquel elles se groupent.

Avec moins de prétention, les peintres du dix-huitième siècle me plaisent davantage.

Rosalba Carriera est un interprète aimable des élégances de cour. Dans ses miniatures et ses pastels, on voit réunis les personnages les plus célèbres de l'Europe, et son talent distingué, quoiqu'il soit incomplet dans la science du nu, quoiqu'il ne provoque pas auprès de la postérité les mêmes flatteries qu'auprès des contemporains, n'est pourtant ni sans séduction, ni sans grâce.

Longhi est le commentateur fidèle des mémoires du temps; il nous représente la Venise élégante, frivole, corrompue du dix-huitième siècle, ses boudoirs, ses couvents, ses casini, ses salles de jeu. Mais il ne peint guère que des coutu-

mes et des costumes, l'extérieur de la vie. Il lui manque la suprême distinction et la finesse spirituelle qu'a Lancret à la même époque.

Canaletti est un artiste bien plus éminent, bien plus connu, bien plus digne de l'être. Au moment où la grande république n'est plus que l'ombre d'elle-même et va perdre son indépendance, il en recueille pour la postérité tous les aspects. Il nous la montre avec ses palais de marbre, ses monuments sans modèles et sans rivaux, ses places publiques, sa population bigarrée de matelots, de marchands grecs, turcs, arméniens, son arsenal d'où sont sorties tant de flottes puissantes. Il nous retrace les scènes animées du grand canal et du Rialto, les folies spirituelles du carnaval, l'animation des jours de fête, les splendeurs des réceptions ducales, et il semble qu'il peint, tant il est fidèle, non-seulement les dehors, mais l'âme même de cette ville unique, dont l'histoire parle si vivement à toutes les imaginations.

Telle est, dans ses traits généraux et dans les phases successives de son existence, cette grande école vénitienne qui occupe une place si brillante dans l'histoire de la peinture. Son unité, son

originalité sont remarquables. L'exemple des autres écoles a sur elle peu d'influence. Les Vénitiens vont à Rome et à Florence. Ils voient, ils étudient Raphaël et Michel-Ange. Ils restent Vénitiens. Heureusement! car l'imitation est une infériorité; quand on imite, on ne peut que venir après son modèle et rester au-dessous. Dès l'origine, l'école vénitienne a une manière propre de voir et d'interpréter la nature, et elle la conserve jusqu'à la fin. Elle a au suprême degré le sentiment des réalités et le don d'exprimer la vie. Elle l'exprime sous toutes ses formes, avec toute son intensité et toutes ses nuances. Elle met dans les corps un sang qui circule et des artères qui battent. Elle en traduit naïvement et fidèlement les instincts, les énergies, les grâces, les attitudes, les souplesses. Aucune école n'a laissé une si complète collection de portraits si saisissants de relief, d'une exécution si magistrale et si simple; aucune n'a fait des chairs aussi appétissantes, des seins aussi palpitants, mieux rendu le frémissement des épidermes et la moiteur de la peau. Elle subit moins que toute autre l'influence religieuse et ecclésiastique. Elle vise à l'éclat, elle cherche à satisfaire les yeux, tous les sens, elle a des tendances à devenir voluptueuse et décora-

tive. Elle est en parfaite concordance avec les habitudes, le caractère, le gouvernement de ce peuple fin, gai, heureux, chez qui la richesse amène le luxe et le luxe la mollesse, et qui, conduit par une aristocratie habile, fier des grandeurs et de la force de sa patrie, demande à la fois à l'art d'en célébrer les triomphes et d'enchanter sa vie. Dans toutes ses œuvres, elle nous montre toujours cette vie par quelques-uns de ses côtés, les façades élégantes, les galeries de marbre, les palais qui bordent le grand canal ou la Brenta, les courtisanes insoucieuses, les patriciens spirituels, les étoffes brillantes, les beaux vases d'or, les festins, le vin dans les coupes, les esclaves noirs, les lévriers élégants, les joyeux concerts, la lumière radieuse d'un ciel toujours pur, d'une mer pleine d'espérance, les horizons de cette féconde Lombardie si luxuriante de végétation, si variée d'aspect, si suave de teintes. Elle représente dans tout son éclat, à la fois, une nature splendide et une société aristocratique et fastueuse. Elle satisfait l'orgueil et les yeux, elle est pleine de distinction, d'ampleur, de mouvement, de liberté, d'assurance, parfois fougueuse, exagérée, impatiente, à l'époque de sa floraison toujours à l'aise et ja-

mais vide dans les plus grands espaces. Elle est profondément nationale. Dans l'art modeste mais déjà plein d'éclat de Bellini, dans l'œuvre si spontanée, si chaudement colorée, si saisissante de Giorgione, dans l'œuvre incomparable de Titien, dans l'œuvre parfois un peu hâtive, un peu violente de Tintoret, dans l'œuvre si séduisante mais parfois dépourvue d'unité de Paul Véronèse, dans les tableaux familiers des Bassano, dans les productions de la décadence, on retrouve partout le même souffle inspirateur, le génie vénitien.

Une légende raconte[1] que dans les premiers temps de Venise, lorsque le nom de cette ville illustre n'existait pas et que les émigrés vivaient encore sur leurs îlots obscurs, dans des cabanes en bois, un vieux prêtre agenouillé devant quelques pierres grossièrement taillées s'écria : « Oh ! mon Dieu, nous t'adorons aujourd'hui sur un bien pauvre autel. Mais si tu nous aides, si tu récompenses notre piété par le succès, si nous devenons grands, nous t'élèverons un jour un temple

1. Pertz, *Monumenta*, tome IX. Muratori, *Chron. Venet.*, tome XXIV. Sansovino, *Venezia*.

brillant d'or et de marbre. » La grandeur est venue. Les Vénitiens ont tenu parole. Ils n'ont pas seulement, suivant la prophétie du vieux prêtre, bâti des églises somptueuses et riches. Ils ont fait plus pour la gloire de leur Dieu. Ils ont créé un art original, et ils ont montré ainsi à la postérité comme aux contemporains, dans d'éclatantes représentations terrestres, dans l'architecture comme dans la peinture et la sculpture, tout un côté de l'idéal et du divin.

APPENDICE.

(Note de la page 28.)

ORIGINE DE L'OGIVE.

L'origine de l'ogive et celle du style qu'on appelle généralement mais abusivement gothique, sont deux questions différentes. Car l'ogive ne constitue pas à elle seule le style gothique.

On constate l'existence de l'ogive dès les temps les plus reculés chez les Étrusques, les Égyptiens et les Grecs. Les Arabes, imitateurs en cela des Persans et des Indiens, l'emploient de bonne heure sur une grande échelle. On la trouve dans la mosquée qu'ils bâtissent vers 640 à Jérusalem sur l'emplacement du temple de Salomon, dans deux mosquées qu'ils construisent au Caire, l'une au milieu du septième siècle, l'autre vers la fin du neuvième (876). On la trouve également dans la Zisa et la Cuba, deux édifices élevés près de Palerme, vers le dixième siècle, postérieurement à la conquête de la Sicile par les Arabes, à une époque où il n'existait pas encore de constructions ogivales dans l'île, et où dans le reste de l'Europe on continuait à suivre presque exclusivement le style byzantin et le style roman.

Il est possible que l'Europe ait emprunté l'ogive aux Arabes à l'époque des Croisades. Ce n'en est pas moins elle qui a créé le style gothique. L'ogive sans doute était l'élément

nécessaire du gothique, parce que la poussée y étant moindre, elle pouvait avoir des points d'appui moins forts et permettait l'emploi de colonnes plus légères et plus hautes. Mais elle n'était qu'un élément. La façon dont cet élément a été mis en œuvre dans le gothique est une création du génie européen. Sur cette question, comparez Selvatico et Schnaase.

INDICATIONS BIBLIOGRAPHIQUES.

Ceux qui voudraient étudier l'art vénitien à un autre point de vue que celui où nous nous sommes placé, et qui désireraient en suivre le développement dans la biographie de ses principaux représentants, liront avec fruit les ouvrages suivants : Selvatico. 1° *Storia estetico-critica delle arti del disegno*, et 2° *Architettura e scultura in Venezia dal medio evo sino ai nostri giorni*.

Dolce. *Dialogo della Pittura*.

Meyer. *Della imitazione pittorica e della vita di Tiziano*.

Ch. Blanc. *Histoire des peintres*.

Kugler. *Handbuch der Geschichte der Malerei*.

Rio. *L'Art chrétien*.

Schnaase. *Geschichte der bildenden Künste*.

Ticozzi. *Vita di Tiziano*.

Taine. *Leçons sur l'Art en Italie*.

Lanzi. *Storia pittorica dell' Italia*.

Vasari. *Vite degli artefici*.

Baldinucci. *Notizie dei professori del disegno*.

Davesiès de Pontès. *Études sur la peinture vénitienne*.

Temanza. *Vite de' più celebri architetti e scultori veneziani*, 1778, in-4°.

Cicognara. *Storia della scultura*, 3 vol. in-fol.

Zanotto. 1° *Pinacoteca veneta*, et 2° *Storia della pittura veneziana*.

Vite de' pittori e scultori di Bassano.

Memorie dell' accademia delle belle arti in Venezia.

Venezia e le sue Lagune, 3 vol. in-4°. Dans ce dernier ouvrage, de même que dans les *Inscrizioni* de Cicogna, on trouverait de précieuses indications bibliographiques.

Une bibliographie complète de l'art vénitien exigerait un volume.

FIN.

Imprimerie générale de Ch. Lahure, rue de Fleurus, 9, à Paris.

IMPRIMERIE GÉNÉRALE DE CH. LAHURE
Rue de Fleurus, 9, à Paris

www.ingramcontent.com/pod-product-compliance
Lightning Source LLC
Chambersburg PA
CBHW071407220526
45469CB00004B/1187